最簡單的音樂創作書 ㉗

流行·搖滾

鼓王技法

25 位**世界頂尖**鼓手
209 手演奏**絕招**
實務示範╳**訓練菜單**

菅沼 道昭 著　廖芸珮 譯

關於本書

無論是只會用同一招打鼓的人、或想學專業鼓手的帥氣鼓技、想變得更厲害的人……都適合閱讀本書,在此獻上這本書。本書最大特色在於,分析世界25位受推崇的超級鼓手演奏特徵、及其累積長年演奏經驗所練就而成的終極技巧,各位讀完此書即能完全融會貫通。此外,經本人徹底研究大量音源所做成的209個終極樂句,也希望各位加以活用、拓展自己的演奏視野。以下就本書內容進行簡單地介紹。

◎最適合這類的人

想學習專業鼓手的帥氣鼓技

可學到令人憧憬的25位鼓手的珍藏祕技是本書最大特色。
希望這209個樂句能對各位的實務表演有所幫助!

曾被團員說「你的招式都只有一種固定樣式」

在第一章裡,每種技巧都有3～8種樣式的打法。
學會這些不同打法,再也不用為樂句沒有變化所困擾!

不擅長閱讀鼓譜……

本書附有專屬音源,是本文樂譜的示範演奏。
不擅長視譜的人請善加活用音檔!

做事總是三分鐘熱度、只在有興致時學習想要學的技巧

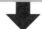

在內容編排上,一節約2～4頁,無論從哪一頁開始都能確實掌握技巧。
即使練習時間不多也能達到高效率的訓練成果!

◎本書構成

本書由2個章節、及書末的兩種附錄組成。以下將簡單地說明內容。詳細內容請見目次。

第1章　　向知名鼓手學習技巧

● 　向 25 位知名鼓手學習，以一位鼓手教一招的形式展開。

● 　包含實務表演的解說與要點提示。

● 　本書範例音源將示範各鼓手的一流演奏。

第2章　　樂句練習總整理

● 　介紹 5 種運用專業鼓手技巧的 16 小節樂句。

● 　先聆聽範例演奏，再利用無鼓聲的伴奏音源，配合貝斯和節拍器練習彈奏。

書末附錄1　　《Rhythm & Drums magazine》風格終極基礎練習表

● 　日本首屈一指的鼓專門雜誌《Rhythm & Drums magazine》所傳授的基礎練習表。

● 　收錄練習或現場演出等之時，正式開始前的有效熱身樂句。

書末附錄2　　主題式訓練

● 　利用特定技巧或技法，重新編寫成樂句練習。

● 　每日訓練計畫有助於各位克服弱點與重點練習。

◎版面閱讀方式

第一章為本書的主要內容，一節約2～4頁。第一頁解說技巧與基礎樣式，第二頁以後是各專業鼓手風格的節奏樣式集錦。接著第二章由兩頁構成一節。下面以各章的實際版面來說明閱讀方法。

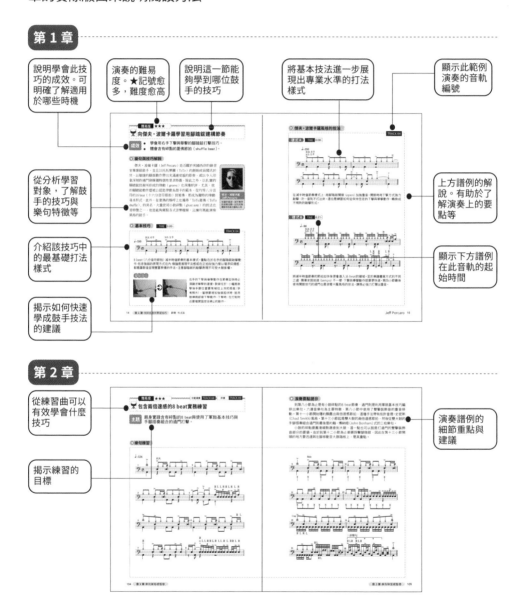

第1章

- 說明學會此技巧的成效。可明確了解適用於哪些時機
- 演奏的難易度。★記號愈多，難度愈高
- 說明這一節能夠學到哪位鼓手的技巧
- 將基本技法進一步展現出專業水準的打法樣式
- 顯示此範例演奏的音軌編號
- 從分析學習對象，了解鼓手的技巧與樂句特徵等
- 上方譜例的解說。有助於了解演奏上的要點等
- 介紹該技巧中的最基礎打法樣式
- 顯示下方譜例在此音軌的起始時間
- 揭示如何快速學成鼓手技法的建議

第2章

- 從練習曲可以有效學會什麼技巧
- 演奏譜例的細節重點與建議
- 揭示練習的目標

◎ 鼓譜閱讀方式

本書的鼓譜是以3件式筒鼓的鼓組（如下圖，譯注：指兩個高架中鼓加一個落地鼓）為基準所製成。若是以不同的配置組合來演奏時，請自行將使用到的鼓樂器編排進鼓譜。另外，由於解說文是針對右撇子的情形，因此使用左撇子鼓組配置的讀者，閱讀本書時請務必反過來理解和練習。

強音鈸(Crash)

腳踏鈸
H.H.

高音中鼓
(T.T.)

低音中鼓
(T.T.)

疊音鈸
Ride

※開鈸／閉合

小鼓
(S.D.)

大鼓
(B.D.)

落地鼓
(F.T.)

腳踏鈸
(用腳踩時)

大鼓踏板

※【open】在上下鈸為分開狀態時打擊　　【close及無特別標示時】上下鈸為閉合狀態時打擊

◎ 關於本書音源

本書所有鼓譜的範例演奏皆提供下載使用，請掃描QRCode 或輸入網址下載。
各演奏約2 ～ 4小節（與鼓譜長度相同），主要是讓各位實際聆聽樂譜的鼓音。
練習時請使用節拍器，並以16小節為單位來演奏。

https://bit.ly/3KAfTe7

音源演出人員表	●演奏 菅沼道昭(Drums)／片桐久尚（Programming） ●工程師 角智行

CONTENTS

第 2 章　樂句練習總練習

書末附錄 1　《Rhythm & Drums magazine》風格終極基礎練習表

書末附錄 2　主題式訓練

序

文：菅沼道昭

現在的音樂DVD，或是網路上看似充實的教材工具，數量之多讓人眼花撩亂。筆者剛開始打鼓時，只能跟著唱片模擬節奏敲擊，除此以外別無他法。因此，要摸索出同樣的奏法會花費相當多時間。就算從影像也很難分析出樂句的細節，需要各處搜尋找出任何可能的線索。

本書便是由此觀點出發，分析支撐知名鼓手演奏表現的技巧及樂句段落，並以淺顯易懂的方式說明撰寫而成。本書的研究對象不分時代或音樂類型，是從鼓手們崇拜嚮往的目標，精選出25位知名鼓演奏家。主要專注於特寫他們個人獨特的演奏，類型包羅萬象，可帶領讀者深入各式爵士鼓演奏風格。

至於不太擅長視譜的讀者，請實際聆聽本書的音檔，一面確認鼓音一面體察一流鼓手的技巧與想法。這次改版(編按：原文書初版於2004年發行) 除了放大頁面讓鼓譜更加容易閱讀之外，也擴增頁數，新增「主題式訓練」，請務必多加利用及練習！

1
向知名鼓手
學習技巧

本章將逐一介紹這25位超級有名又受歡迎的鼓手，詳細分析他們個人獨特的鼓樂句。以每位鼓手各自最具特色的技巧做為一個主題，並根據主題展開樂句練習，也就是以「一位鼓手教一招」的形式構成本章節。

樂句從基礎入門到逐漸發展成高難度的內容，當中也會簡潔明瞭地提示學會此技巧的訣竅與重點。若看到不懂的專業用語，可以翻到第102、114頁的專欄確認一下。接下來請一邊對照聆聽本書的範例演奏，一邊仔細地揣摩名家的樂句！

向約翰·博納姆學習8 beat的發展樣式與過門

成效
- 可掌握搖滾式的手腳搭奏組合。
- 可建構更為自由的節奏樣式。

樂句與技巧解說

約翰·博納姆
John Bonham

一肩撐起齊柏林飛船樂團的知名鼓手。對次世代的影響力 No. 1

　　約翰·博納姆（John Bonham）是齊柏林飛船樂團（Led Zeppelin）的一員，也是一名為搖滾鼓演奏帶來極大影響的鼓手。他用沉重渾厚的鼓音建立起硬式搖滾音樂的基礎，另一方面也可窺見爵士樂與鄉村音樂帶給他的影響，不單以8 beat（八分音符節拍）為主的演奏也是他的魅力所在。他的鼓節奏多以8 beat的減半時值（half-time）（譯注：改變奏法使聽覺上有整體速度變為只有原速度一半的錯覺）技法發展而成，並以此創造出貼合於即興重複短樂句（riff）的節奏構造為其特徵。如果加快速度演奏這種奏法的話，就會變成16 beat的形式，但又會形成與放克節拍從根本上不同的搖滾節奏感。無論是在藍調系演奏中常用的變節拍而拍速不變的過門（change up fill-in），或是大量使用大鼓連續雙擊的奏法都讓人印象深刻。另外，兼具厚重與緊湊感的鼓樂音也是不可忽視的重點。

基本技法　　TIME 0:00-

TRACK 01

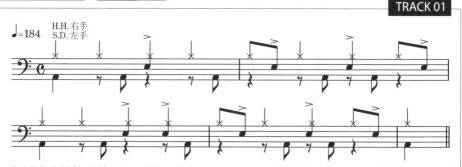

在減半時值節奏的8 beat變化型中，可以看見小鼓與大鼓搭奏的特徵。為了應對這種靈活的節奏樣式，必須著重手腳的協調。

要點提示

以右手的四分音符為主軸，妥善控制小鼓、大鼓的反拍音符為其重點。右手都用大幅度的重擊（full stroke）是博納姆風格的做法。不使用下擊與舉擊（譯注：手腕下上角度變換的奏法）來演奏，可說是減半時值樣式的基礎。小鼓盡量維持在一定的音量。

● 約翰·博納姆風格的技法

TRACK 01

樣式 A　TIME　0:11~

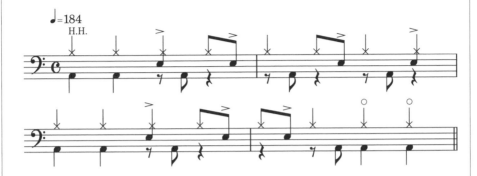

減半時值節奏樣式的變化型,拿掉第三拍的小鼓、或將小鼓往後錯開半拍 (=掉拍〔slip beat〕),便能得到更自由的節奏。小鼓與大鼓的搭奏方式可以做出一種節奏流動的變化,演奏時要意識到這一點。

樣式 B　TIME　0:21~

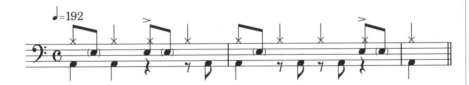

這是在小鼓帶上一些碎點 (ghost note) 的技法。博納姆的演奏中經常巧妙使用這種碎點,當我們學會應用它來增添鼓音的表情時,律動 (groove) 便會油然而生。在小鼓的重音之後立刻帶上一個碎點便是此技法的重點。

John Bonham　11

○ 約翰·博納姆風格的技法

樣式C | TIME | 0:00~

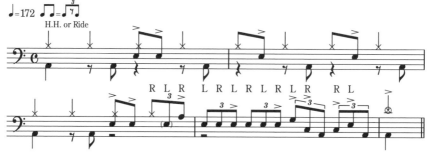

將減半時值節奏 (half-time) 的基本型增添些許彈跳感的技法。重點在於,不是在全部的三連音拍點上做夏佛(shuffle)(譯注:八分音符三連音中間的那個音為休止符的奏法)式的打擊,而是只讓幾個音彈跳。三連音過門是博納姆常用的樂句劃分手法,在均等八分音符節奏下的演奏時,也會用來做出加速感變節拍 (change up) 的感覺。

樣式D | TIME | 0:13~

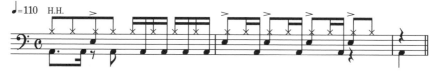

此手法可以看出一個特徵——這是為配合全體即興重複短樂句的形式所做成的鼓樂句,而大鼓踩在反拍上是一大重點。要正確做出由手腳搭奏組合而成的交替打擊(alternate)。雖然此樂句樣式不是每種曲子皆適用,但在控制鼓點自由變化這點上可做為參考之用。

樣式E | TIME | 0:23~

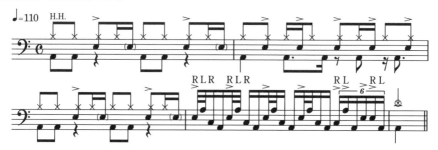

過門式的節奏擾亂法(第二小節)與搖滾鼓手都愛用的博納姆式組合過門(第四小節)。重點在加速變節拍的時機與手腳搭奏組合。傳聞這是從爵士鼓手麥斯·羅區(Max Roach)身上得來的靈感。

樣式F | TIME | 0:00~ |

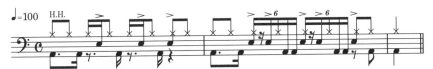

將減半時值節奏的基本樣式加速後就變成16 beat (十六分音符節拍) 的形式。不用緊抓放克節奏的律動,會比較容易呈現搖滾感。第二小節中加入大鼓雙擊 (double kick) 的踩法也是博納姆的絕招,實在是很帥氣的技法。

樣式G | TIME | 0:11~ |

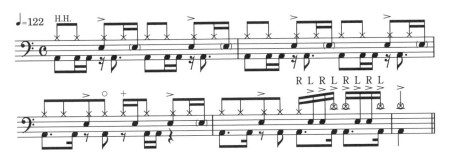

大量使用大鼓鼓點的樂句範例。添入的小鼓碎點 (ghost note) 也是重點之一。做為大鼓的樂句練習也很有成效。第四小節裡加入強音鈸連擊的過門,在氣勢與速度感的表現上也很能凸顯效果。

樣式H | TIME | 0:25~ |

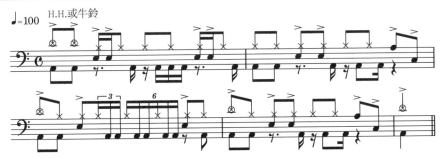

結合了減半時值節奏的發展型與博納姆風格帶有技術性手法的鼓樂句。以大鼓雙擊或節奏進行的大方向來編排節奏是其特徵。實際表演時是使用牛鈴 (cowbell) 演奏。配合著樂曲或全體即興重複短樂句的同時,還能使鼓樂音獲得關注,就是活用這些小技巧的成果。

向傑夫・波爾卡羅學習用腳踏鈸建構節奏

成效
- 學會用右手下擊與舉擊的腳踏鈸打擊技巧。
- 體會含有碎點的夏佛節拍（shuffle beat）。

○ 樂句與技巧解說

　　傑夫・波爾卡羅（Jeff Porcaro）是活躍於美國西岸的錄音室專業級鼓手，並且以托托樂團（ToTo）的創始成員聞名於世。以敏捷的腳部動作帶出充滿速度感的節奏、或以令人印象深刻的過門發揮獨特個性是其特徵，除此之外，以扎實的腳踏鈸技術所形成的律動（groove）也深獲好評。尤其，他的腳踏鈸動作還被公認是律動系鼓手的範本，從均等八分音符的16 beat（十六分音符節拍）到夏佛，都成為獨特的律動基本形式。此外，在夏佛的稱呼上也獲得「ToTo夏佛（ToTo shuffle）」的美名，大量使用小鼓碎點（ghost note）的技法也是特徵之一。他是能夠駕馭各式音樂種類、且擁有萬能演奏風格的鼓手。

傑夫・波爾卡羅
Jeff Porcaro

活躍於搖滾、流行樂界的音樂活動。以托托樂團鼓手的身分廣為人知

○ 基本技法　　TIME 0:00-

TRACK 04

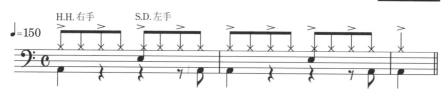

　　8 beat（八分音符節拍）減半時值節奏的基本樣式。重點在於右手的腳踏鈸敲擊動作，包含強弱表現方式在內，無論是展現平淡感或在正拍加強力度以增添抑揚感，都是讓鼓音呈現豐富表情的手法。注意腳踏鈸的敲擊表現不可受大鼓影響。

要點提示

右手的下擊與舉擊動作在節奏加快時必須講求舉擊的速度。訣竅在於，小幅度敲擊後手腕位置要有被拉上來的感覺（參考照片）。當想要增加強弱起伏時，就用鼓棒肩部做下擊動作。下擊時，在打點附近要確實固定住停止的動作。

◯ 傑夫・波爾卡羅風格的技法

樣式A　TIME　0:08-

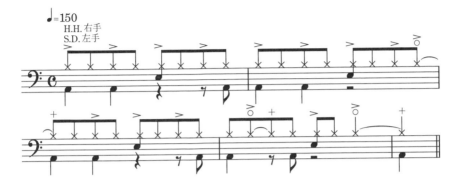

在減半時值節奏樣式上，用腳踏鈸開鈸（open）加強重音。開鈸時用下擊方式強力敲擊、次一音則不打出來。這也是練習如何從保持恆定的下擊與舉擊動作，轉換成不規則的敲擊形式。

樣式B　TIME　0:21-

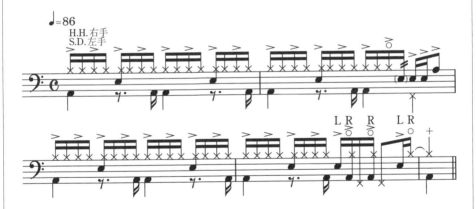

將減半時值節奏的節拍加快後便會進入16 beat的領域。至於樂譜書寫方式的不同之處，簡單來說拍速（tempo）不一樣，下擊與舉擊動作就要更快速。第四小節最後使用開鈸技巧的過門也是波爾卡羅風格的技法。請務必強力打擊出重音。

傑夫‧波爾卡羅法風格的技法

TRACK 05

樣式C TIME 0:00~

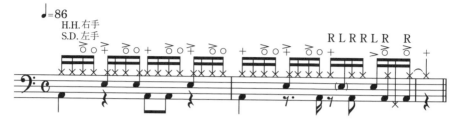

腳踏鈸聲音聽起來像是「ちちち-ちちち-」的節奏樣式,開鈸時右手也要持續以十六分音符敲擊。換句話說就變成每拍只有腳踏鈸的第三下是強力敲擊的形式。開鈸時不以八分音符取代而持續敲擊的主要目的是為了保持律動 (groove)。請特別留意進入最後腳踏鈸開鈸前的鼓點順序。

樣式D TIME 0:12~

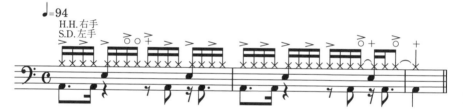

16 beat (十六分音符節拍) 樣式的應用,較難的地方在於第二小節的開鈸。由於大鼓與腳踏鈸開鈸的時間點錯開了,所以較難控制。要確實加重開鈸的重音。

樣式E TIME 0:23~

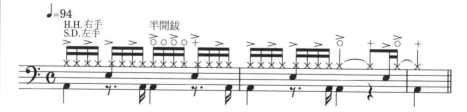

此樣式也是使用波爾卡羅風格的腳踏鈸動作技法。範例巧妙地運用閉合鈸與半開鈸的鈸聲變化,左腳踩踏力度的調節則是關鍵所在。第二小節的開鈸聲延長後,再果斷返回原節奏的手法也是波爾卡羅的名技。

樣式F TIME 0:00-

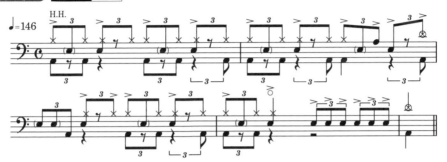

這就是經典的「ToTo夏佛」節奏樣式。由於是在大鼓三連音中間穿插小鼓碎點(ghost note) 的構造,打擊時要讓三連音聽起來是均一地連接起來。右手三連音的反拍像趕在下一拍前插入的彈跳式打擊,則要注意不可做得過於鬆懈散漫。第二小節最後在切分音(syncopation)上敲擊強音鈸後,用兩個小鼓碎點來接續鼓音是一大重點。

樣式G TIME 0:13-

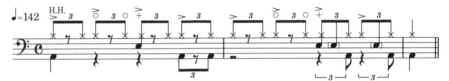

減半時值夏佛 (half-time shuffle) 的變化樂句。第二小節小鼓碎點的加入時機是重點所在。這是在大鼓踩在三連音的反拍上時,前一個鼓點用小鼓碎點來連接節奏的手法,其要領在於,緊接在小鼓重音之後的碎點要放鬆力氣、只靠反彈力道敲擊鼓面。請留意三連音是否平滑順暢。

樣式H TIME 0:21-

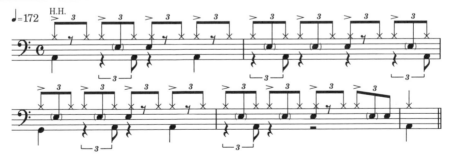

這也是減半時值夏佛的變化型,在許多地方分散配置小鼓碎點。重點在於碎點與反拍上的大鼓之間的關係。第三、四小節的第一、二拍聽起來都會變成六連音的形式。第四小節最後因左手的雙擊 (double stroke) 而形成「ㄅ嗒嗒」的鼓聲,關鍵是左手第二下的打擊要稍微加重力度。

向查德・史密斯學習搖滾與放克節拍的融合

成效
- 學會打出超越 8 beat 框架限制的放克風搖滾節拍。
- 學會更為精細的腳部踩擊動作。

○ 樂句與技巧解說

查德・史密斯（Chad Smith）是嗆辣紅椒樂團（Red Hot Chili Peppers）的鼓手，Red Chili是樂團的暱稱。將搖滾加上放克等多樣元素結合而成的演奏風格是他的個人特色，也是創造90年代搖滾鼓風新潮流的代表人物之一。他的風格像是放克版的約翰・博納姆（John Bonham），打擊力道則相當正宗搖滾。因此，即使是放克系列的節奏也常帶有搖滾的律動魂。不只是約翰・博納姆，也深受巴迪・瑞奇（Buddy Rich〔請見第78頁〕）和米奇・米歇爾（Mitch Mitchell）等眾多鼓手的影響，在技術面上也大量使用小鼓碎點（ghost note），並且具備精準掌控鼓聲抑揚頓挫的能力。藏在扎實的技巧裡的不拘小節也使他成為充滿魅力的鼓手。

查德・史密斯
Chad Smith

嗆辣紅椒樂團的台柱。嗆辣紅椒樂團是 90 年代混合系搖滾（譯注：日本獨有的稱呼方式，指混合饒舌、嘻哈、雷鬼等各式黑人音樂類型的搖滾樂）的領袖

○ 基本技法　TIME 0:00-

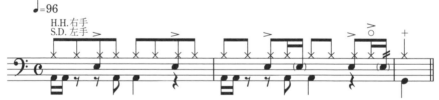

在8 beat（八分音符節拍）節奏中編入16 beat（十六分音符節拍）感覺的鼓點。強勁節拍中不動聲色地夾帶小鼓碎點是查德・史密斯的個人特色。要注意腳踏鈸打點必須保持一致，不能被第一拍的大鼓影響。

要點提示

查德・史密斯的鼓聲所呈現的搖滾味道就是來自於鼓棒的觸擊。打擊小鼓的8 beat節奏時會將鼓棒揮舉到頭的後方，相較之下打碎點（ghost note）時只將觸擊距離控制在4到5公分以內。鼓棒觸擊時的速度與落差的掌控是查德風格的關鍵。

●查德‧史密斯風格的技法

樣式A TIME 0:11~

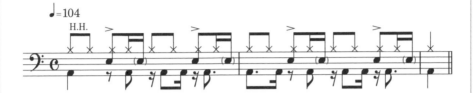

此為大量使用大鼓反拍踩擊的典型搖滾／放克節拍樣式。先用左腳腳後跟隨著八分音符打拍子的話,大鼓的反拍踩擊會變得容易許多。依據這個左腳空踩 (ghost motion) 的動作大小,腳踏鈸的聲音也多少會變得比較粗糙。而查德在做這個動作時似乎會將左腳腳跟抬得很高。

樣式B TIME 0:22~

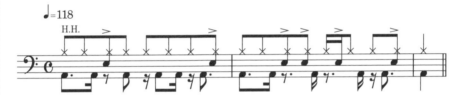

這是樣式A的變化型,是變化了樣式A小鼓打擊的時間點。移動第四拍小鼓的重音位置會讓8 beat速度有忽然變成兩倍速的感覺。在第二小節第三拍的十六分音符反拍處、要打小鼓的重音時,右手在敲擊該拍四分音符正拍的腳踏鈸後馬上往身體側收回的話,左手打小鼓重音的揮棒幅度便能輕鬆加大 (參考照片)。

●打擊樣式B第二小節第三拍這種反拍的小鼓重音時,左手需要高高舉起,在通常的打擊位置之下有可能揮到右手鼓棒 (如左邊照片)。這時如果如右邊照片這樣,將右手往身體側移動,打小鼓重音就會變得容易許多。

○查德・史密斯風格的技法

樣式C [TIME] 0:00-

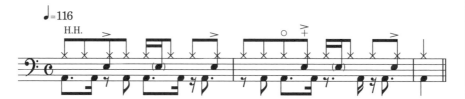

與樣式B同技法的變化型。因為小鼓原本打在第二、四拍的基調強節奏（backbeat）的拍點移動了，所以很難用普通8 beat（八分音符節拍）節奏感打擊。以腳踏鈸的八分音符做為基準的話，會比較容易抓到大鼓踩擊時機。

樣式D [TIME] 0:10-

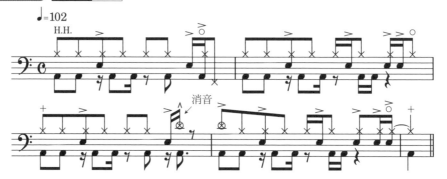

消音

腳踏鈸開鈸時發出「ㄎ──」聲的重音為此節奏樣式的特徵。第三小節使用強音鈸與消音（mute）是查德的拿手技巧。左手必須迅速出手消音。接著下一小節第一拍正拍就照平常方式打擊讓聲音延長。第四小節第四拍要雙手一起打擊強調重音。這樣便是正宗搖滾的強力演奏。

樣式E [TIME] 0:26-

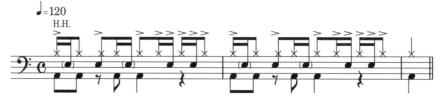

加入小鼓的反拍打擊取代大鼓的反拍踩擊，是嗆辣紅椒樂團特有的技法。同樣式B，為使左手確實打擊出小鼓的重音，交叉的右手必須往身體側收回，以完成大動作的敲擊。其結果如樂譜所示，第一、二拍與第三、四拍上，腳踏鈸的重音會有所變化，如此一來又能帶出氣勢。

樣式 F　TIME　0:00~

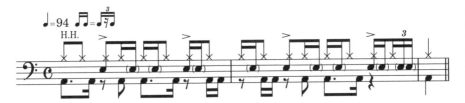

彈跳感放克節拍的例子。掌握這種律動 (groove) 的關鍵在於小鼓碎點 (ghost note) 的打法。用減半時值夏佛 (half-time shuffle) 的感覺來打擊即可。大鼓的十六分音符也要有適度的彈跳程度。最後半拍的三連音碎點必須注意不能太大聲。

樣式 G　TIME　0:11~

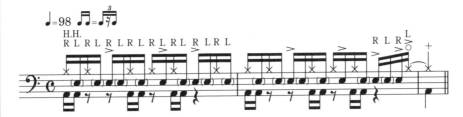

這也是彈跳感的放克節拍，十六分音符的反拍部分全部都用小鼓鼓點填補，所以採取左右手交替 (alternate) 順序打擊。這段樂句有令放克鼓手折服的律動，也可以看到碎拍電子樂 (breakbeat，重新組合現有的鼓樂句製造出新的鼓點節拍，常見於嘻哈音樂) 等音樂帶給查德的影響。保持小鼓碎點均一的彈跳感是成敗關鍵。

樣式 H　TIME　0:22~

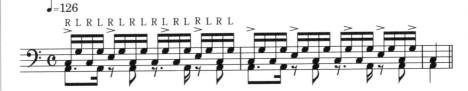

將左右手交替順序打擊的樣式應用在中鼓及落地鼓上的獨特技法。右手在落地鼓與小鼓之間移動，然後以雙手敲擊16 beat (十六分音符節拍) 腳踏鈸時的感覺來打擊便能很順利。中鼓及落地鼓重音以外的鼓點要盡量收斂打擊力道。

難易度 ★★★

向考澤‧鮑威爾學習重量級雙大鼓演奏

成效
● 學會低音部安定的雙大鼓演奏。
● 增強雙腳並用的動作組合。

○ 樂句與技巧解說

70年代以降，考澤‧鮑威爾（Cozy Powell）以英倫硬式搖滾先鋒之姿活躍於舞台。使用雙大鼓鼓組展現強勁且渾厚有力的演奏，即是他的代表特色。他以揮舞著超粗鼓棒發出震天巨響的演奏方式，可說是替硬式搖滾&重金屬奠下了基礎。就雙大鼓演奏方面來看，雖然他幾乎從不用高速持續踩踏打擊，但會製造出單顆大鼓所做不到的鼓聲效果，從這點便能充分理解他使用雙大鼓的目的。他的踩擊腳力可使巨型大鼓的聲音完全發揮出來，著實令人折服。包括手腳技巧的功夫在內，簡直是「鐵人」級別的人物，而使用傳統式握棒法（regular grip或稱traditional grip〔譯注：左手掌心朝上、右手掌心朝下的鼓棒握法〕）的敲擊也十分帥氣。此外，有時出場的高速雙大鼓過門，真是氣勢十足。

考澤‧鮑威爾
Cozy Powell

擔任許多樂團的鼓手。硬式&重搖滾鼓演奏的先驅、搖滾樂界的重要人物

○ 基本技法 TIME 0:00-

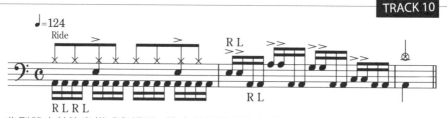

TRACK 10

典型雙大鼓節奏樣式與過門。雙大鼓踩擊分為右腳起踏與左腳起踏兩種方式，但右手右腳要同步的話，右腳起踏比較容易踩在準確的時間點上。過門時手腳的打擊時間間隔，務必要整齊劃一。

要點提示

想練成雙大鼓奏法無庸置疑必須先強化左腳。因此，要注意盡量將左腳踏板的裝置設定成接近右腳踏板的狀態。由於左腳一般都是踩腳踏鈸的踏板，所以剛開始時會不習慣使用大鼓腳踏板，這點只要慢慢地適應即可。另外，在使用抬腳跟踩踏（heel up）奏法時，請注意左右腳的上下動作必須一致。

◯ 考澤‧鮑威爾風格的技法

樣式 A　TIME 0:11~

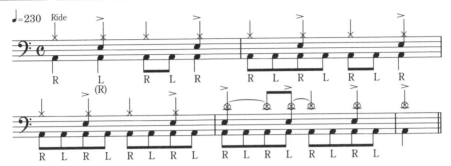

此為高速8 beat（八分音符節拍）下使用雙大鼓的例子。重點在第一小節的踩踏方式，考澤在第二拍是用左腳踩擊，當然用右腳也沒有關係。這裡是想忠實呈現出他的個性。鼓聲的表情也會有微妙變化。第四小節是整體演奏中最強調重音位置的樂句，在這種情況下若照樣能維持住雙大鼓踩踏的話，必然能提升各種狀況的應對能力。

樣式 B　TIME 0:22~

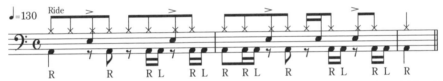

這是隨機加入雙大鼓鼓點的技法，小節的交界處為因應十六分音符的三連擊而使用雙大鼓。當然，比起只用單顆大鼓更能呈現渾厚有力的聲音效果，但意外地，在這種奏法上，控制雙腳比踩連擊更加困難。

樣式 C　TIME 0:32~

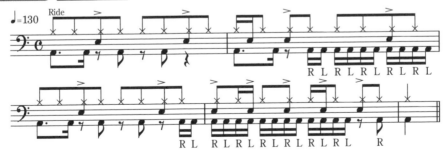

這是在單顆大鼓的節奏樣式中加入部分雙大鼓鼓點的變化型。當變換成雙大鼓連擊時，手部的節拍不能亂掉。第四小節過門式的節奏變形之處，要注意小鼓與大鼓的打點必須同步不能錯開。

● 考澤‧鮑威爾風格的技法

樣式 D | **TIME** 0:00-

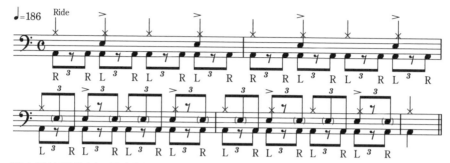

雙大鼓的夏佛(shuffle)例子。由於只有開頭不是三連音的連擊,所以要從右腳起踏,然後第二拍之後變成左腳起踏。夏佛時,用左腳踩三連音的反拍並不容易控制,所以通常都從左腳開始。

樣式 E | **TIME** 0:12-

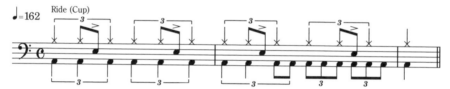

以兩拍子的三連音為主體的英倫搖滾式夏佛節拍。由於是右手與右腳同步,所以比較容易踩擊雙大鼓。右手若打擊在疊音鈸鈸心 (cup,或稱bell) 的位置上,聲音會更有氣勢。是較為平穩厚重的夏佛。

樣式 F | **TIME** 0:21-

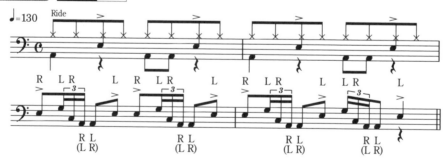

在搖滾風格的過門中,此樣式可以說是考澤版的經典樂句。與約翰‧博納姆等鼓手的不同之處在於,帶入雙大鼓鼓點是考澤獨有的風格。由於是依順時針方向打擊中鼓與落地鼓,所以手部打擊順序為右→左→右。由此會產生落地鼓接續雙大鼓這樣厚重有力的鼓聲。腳部動作沿著順序改成左→右也可以。

樣式G　TIME 0:00-

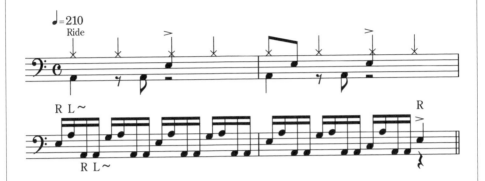

將雙大鼓技法運用到高速過門的例子。左手固定打擊高音中鼓、右手則在小鼓、低音中鼓與落地鼓之間移動。只有雙大鼓才能做到如此爽快的兩倍速過門 (double time fill-in)。為求手腳打擊時間點與音量整齊一致，全身必須是完全放鬆的狀態才能演奏。

樣式H　TIME 0:10-

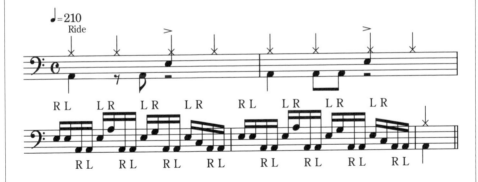

與樣式G的過門樣式相同，從中可見識到唯有考澤才能演繹的打擊方式。請注意打擊順序，第三、四小節的第二拍以後要變成左手先開始。這是為了先發出小鼓聲所做的調整，如此才能製造出每一拍都是從小鼓起頭的節奏型。由於腳部動作是從右邊開始，因此手腳的配合想必有相當難度。

難易度 ★★★

向拉爾斯·烏爾里希學習高速鞭擊金屬節奏

成效
- 高速 8 beat 的訓練。
- 學會高速雙大鼓奏法的變化型。

◎ 樂句與技巧解說

拉爾斯·烏爾里希（Lars Ulrich）是自80年代便活躍至今的硬式搖滾鼓手。在硬式搖滾／重金屬（Hard Rock／Heavy Metal，簡稱HR／HM）世界裡，有一種名為「鞭擊（thrash）」、帶有速度感的演奏風格，眾所周知這種演奏風格的原型即是來自於他的演奏。使用兩倍速8 beat（八分音符節拍）的搖滾節奏，也影響了後起的重金屬或更高速的「極速節拍（blast beat）」等音樂風格。雙大鼓的高速連擊也因此在新一代搖滾樂團中逐漸普遍化。隨著節拍的高速化，他急速的過門表現愈發引人注目，慢慢地也成為了這種迅捷有力的鼓演奏風格的最佳範本。在使用的鼓組方面，將中鼓傾斜吊掛以便快速移動的設置方式是他的個人特色。

拉爾斯·烏爾里希
Lars Ulrich

鞭擊金屬的霸主、金屬製品樂團（Metallica）的鼓手。以高速節拍為後進帶來莫大的影響

◎ 基本技法　TIME　0:00-

TRACK 13

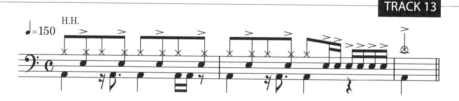

此為兩倍速節拍的樣式，重點在於各小節第二拍的大鼓加入方式。因為速度快，所以這種帶有休止符「嗯咚噠」感的大鼓鼓點會比較容易駕馭。此時要注意手的節拍不能亂掉。當第一小節第四拍踩擊「咚咚噠」感的鼓點時，右腳與右手第一下的打擊時間點必須一致。

要點提示

所謂兩倍速8 beat就是速度很快的8 beat，手部動作雖然不難，但依不同節奏樣式，腳部動作也會隨之變難。尤其，連擊是非常講求十六分音符的踩擊能力，必須一邊用右手打擊八分音符、一邊用右腳踩踏十六分音符的連擊。在抬腳跟式的踩踏奏法上，請大幅抬高後腳跟，反覆練習直到大鼓連擊的音量夠大聲又平均。

●拉爾斯‧烏爾里希風格的技法

樣式A TIME 0:09-

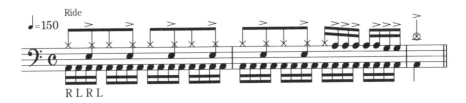

在兩倍速8 beat裡加入雙大鼓的例子。過門的部分也是，雙大鼓要跟手部動作一起踩擊是一大重點。這樣可以加強聲音的渾厚感。大鼓從右腳起踏，右手與右腳要做到完全同步。因為速度很快，左腳踩擊時的音量不可忽大忽小或忽快忽慢。

●無論是雙大鼓（左邊照片）或一鼓雙踏板（右邊照片）的連續踩擊，要從左右哪一隻腳起踏也是問題。當以右腳先踩時，在樣式A的情況下為右手右腳同步，所以很好控制。反之，當以左腳先踩時，對於平常會用左腳空踏（ghost motion）八分或四分音符來對拍子的人而言，可能比較容易。不管從哪一隻

腳開始，最重要的是要鍛鍊踩反拍那隻腳與右手動作的搭配。漸漸提高右手＋右腳和右手＋左腳交互打擊的速度，可以幫助安定雙大鼓連擊的穩定度。此外，不是均等八分音符節拍而是三連音或六連音的夏佛節拍時，由於彈跳的反拍音符較難控制，所以從左腳起踏的人似乎比較多。

樣式B TIME 0:18-

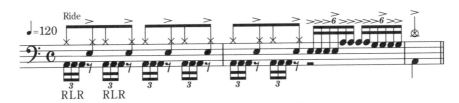

使用雙大鼓做出快速夏佛節拍的變化式。大鼓由右腳起踏，為避免與小鼓音重疊，右腳踩擊六連音的時間點不能太慢。這種大鼓鼓點也會用在普通8 beat裡，做為裝飾用來編排在小鼓打第二、四拍的基調強節奏（backbeat）之前。

 難易度 ★★★

向史都華·科普蘭學習高段腳踏鈸動作技巧

成效
- 用腳踏鈸提升表現力。
- 用敲鼓邊（closed rim shot）擴展多元的節奏樣式。

◎ 樂句與技巧解說

史都華·科普蘭（Stewart Copeland）是警察合唱團（The Police）的成員，該樂團活躍於龐克（punk）、新浪潮（new wave）音樂的時代。他將雷鬼（reggae）等元素融入帶有龐克速度感的搖滾演奏中，以獨具個性的演出為人所知。他不是一昧追求激烈的演奏，而是特別擅長用腳踏鈸做出異於其他搖滾鼓手的豐富表現，儼然是腳踏鈸大師般的存在。就算在一成不變的節拍下，依然可見許多技巧：經常變換腳踏鈸重音的強弱起伏、或加上開鈸音、鈸閉合音、及大量運用帶有急促斷音感的半開鈸（half open）重音等，這些腳踏鈸動作技巧都十分具有藝術性。另外，身為搖滾鼓手的他很擅長使用少見的傳統式握棒法，這種能夠呈現充滿力道、稍微在前方引領節奏進行的節拍感也是他的演奏特徵。

史都華·科普蘭
Stewart Copeland

以史上最厲害三人樂隊「警察合唱團」的鼓手身分活躍至今。鼓的演奏與聲音表現都具有劃時代性

◎ 基本技法 TIME 0:00-

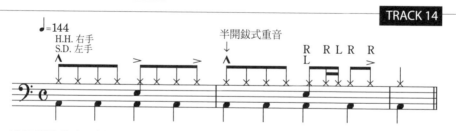

TRACK 14

増添腳踏鈸強弱變化的雷鬼風格8 beat（八分音符節拍）樣式。小鼓與大鼓愈簡單愈能提高腳踏鈸聲音變化的效果。第二小節首拍的標記符號標示出科普蘭獨有的半開鈸式重音，用左腳腳尖微微使腳踏鈸開合的動作是演奏上的重點。

要點提示

要像史都華·科普蘭那樣，做出微妙的腳踏鈸聲音掌控，就必須確保左腳腳尖的動作有正確地傳到腳踏鈸。因此最好鎖緊腳踏鈸離合器（固定上銅鈸的零件）的螺絲。另外，打擊時何時用棒頭、何時用棒肩也是一大重點。

● 史都華・科普蘭風格的技法

樣式A | TIME | 0:18~

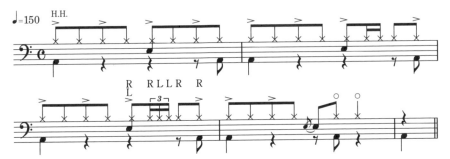

在8 beat樣式裡加上腳踏鈸變化的例子,重點在於第二、三小節要配合大鼓鼓點加強腳踏鈸重音。第三小節第三拍處、帶有細碎腳踏鈸聲的樂句,是添增科普蘭風格的祕技之一。

樣式B | TIME | 0:20~

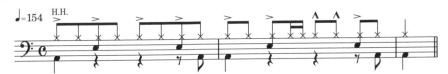

拿掉第二、三拍的大鼓鼓點,並在該處增添腳踏鈸的聲音變化,是一種富有品味的技法。∧記號部分的要領在於,腳踏鈸不可打開太多、以最小幅度鬆開即可。與其說是開鈸,不如想成僅是讓重音的變化稍微明顯一點的動作。

樣式C | TIME | 0:28~

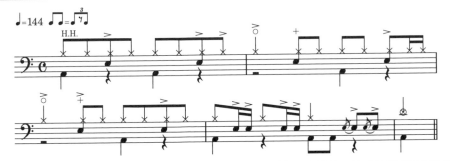

帶有雷鬼式平緩彈跳感的律動(groove)、重點在於腳踏鈸的三連音夏佛節奏不可彈跳得太過分。開鈸的地方拿掉大鼓鼓點是科普蘭式處理節拍動線的做法。用裝飾音(flam)強調重音,也是做出像他那樣抑揚頓挫分明的演奏時不可或缺的要素。

樣式D　TIME　0:00-

16 beat（十六分音符節拍）的腳踏鈸動作例子，充分展現用雙手打擊腳踏鈸以增添
聲音變化的技巧。打擊時要留意腳踏鈸重音與大鼓鼓點之間的搭配關係。重音部
分用鼓棒肩、非重音則用棒頭打擊，將有助於營造鼓聲的抑揚頓挫。

樣式E　TIME　0:10-

第一、二小節的腳踏鈸音量變化是該技法的特徵。腳踏鈸朝向重音部分慢慢做出音
量漸強（crescendo）的感覺，可以說這就是科普蘭腳踏鈸音的精髓。此手法也常見
於疊音鈸的演奏，重音時打擊在鈸心（杯狀部）上。從鈸邊緣開始，一邊慢慢加強
力道、一邊向鈸心移動的感覺來打擊。

樣式F　TIME　0:21-

這是左手持續做敲鼓邊（closed rim shot）動作，並且用腳踏鈸製造聲音變化的技
法。由於會運用各種腳踏鈸技巧，所以左手很難維持動作均一。可以先從只踩大鼓
與敲擊腳踏鈸開始練習。

樣式 G TIME 0:00~

此敲鼓邊的節奏樣式可以在減半時值節奏中做為一種過門的技法。敲鼓邊的音符切割方式是將每三拍切成一個小樂句。將鼓棒反握,用鼓棒尾端打擊鼓框邊緣,便可得到較厚實的聲音 (參考照片)。

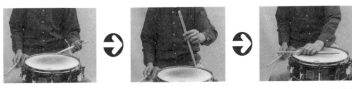

●由於科普蘭是採左手用傳統式握棒法,因此左手從一般打擊轉換成敲鼓邊的手勢時,便可以像照片那樣非常流暢。此時,敲鼓邊便變成用鼓棒尾端敲擊,敲出的聲音既厚實又清晰。

樣式 H TIME 0:09~

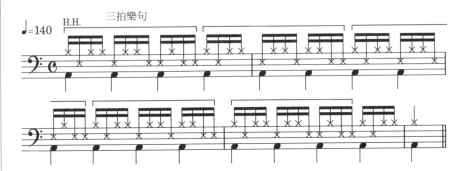

此為展現快速敲鼓邊技法,使用複合交替重複打擊 (paradiddle〔譯注:非固定左右交替式打擊,而是自行組合單手雙擊或左右交替的順序,組合成一組複合順序並重複打擊〕) 的三拍樂句。連續敲鼓邊會帶出有如加掛了回音的效果。打擊順序是每三拍輪一次。這種以三拍為單位的樂句劃分就稱為「三拍樂句」,多用於想讓鼓奏法有更多變化的時候。另外,具有相同效果的3個八分音符 (一拍半) 、3個十六分音符 (半拍又四分之一拍) 等為一個單位的節奏樣式也通稱為三拍樂句。

向史帝夫・喬登學習節奏藍調風格的律動

成效
- 以節奏藍調音樂為主軸，領會如何建構多樣化的律動。
- 利用碎點製造豐富多彩的表情。

○ 樂句與技巧解說

　　史帝夫・喬登（Steve Jordan）活躍於以融合爵士樂（fusion）為主軸的70年代，80年代以降憑藉更加進化的多樣律動（groove），持續在節奏藍調（R&B）、搖滾、流行樂各領域參與演出活動。在紐約眾多錄音室級專業鼓手之中也是中心人物。在融合爵士樂的時代，主要是技術面的表現受到矚目，現在則有可任意操縱深奧節奏的律動大師之美名，而備受肯定。節奏藍調、放克、雷鬼、搖滾等節奏韻味的掌握都在他寬廣的守備範圍之內，此外鼓聲表現也非常精確。小鼓碎點（ghost note）的編排方式更是變化多端，以此也創造出充滿活力的律動。以精準的技術支撐起各種手腳搭奏組合的演奏也是值得關注的地方。

史帝夫・喬登
Steve Jordan

從融合爵士樂的錄音室級專業鼓手變成基思・理查茲（Keith Richards）的樂團成員。一百八十度的風格轉換

○ 基本技法　TIME 0:00-

TRACK 17

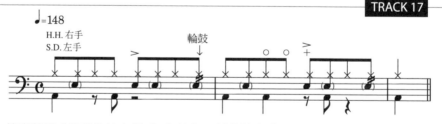

節奏藍調式律動的基本樣式，在較為平緩的拍速感中用小鼓碎點串聯起整體的律動效果。打擊重點在於要輕柔地敲擊腳踏鈸。同時也要注意整體音量的平衡

（要點提示）

在開鈸的部分，「ㄘ一」聲拉長音處也不要停下右手的敲擊動作，是生成律動（groove）的重點。踩腳踏鈸踏板時要用腳跟貼地踩法（heel down）、及使用腳趾尖控制開鈸。小鼓的碎點從第四拍反拍的「輪鼓」處開始，先夾帶一個大鼓鼓點再自然地加入另一個碎點是樂句重點。

◯ 史帝夫‧喬登風格的技法

樣式A TIME 0:08~

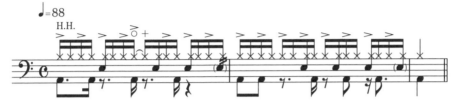

帶有史帝夫‧喬登風格的節奏藍調風的節奏樣式。將原本第二小節第二拍應該打在
正拍的小鼓鼓點往後移動是演奏上的重點。打擊時不是僅只追上音符、而是要掌
握住整體節奏的流動。

樣式B TIME 0:20~

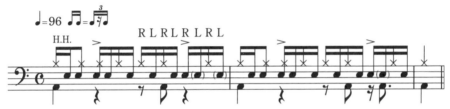

此為彈跳的16 beat（十六分音符節拍）樣式，重點要放在稍微有點強勢感的小鼓碎
點上。這裡的碎點與第二、四拍的基調強節奏（backbeat）之間的音量差，要比一
般碎點更小。各小節第四拍開頭會用右手打基調強節奏的拍點，這是為了馬上接左
手的碎點。請保持節奏彈跳感的一致性。

樣式C TIME 0:32~

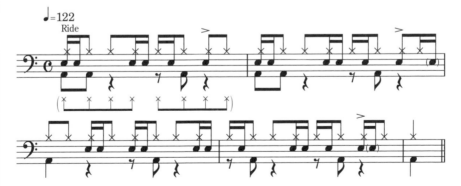

帶有融合放克與節奏藍調感的技法，這裡也是以如何加入音量大一點的小鼓碎點
為重點。只在第四拍的小鼓做出重音。盡量正確維持左手小鼓的連擊。第一、二小
節的起頭是小鼓與大鼓音疊在一起的形式，因此打擊時間點不可有誤差。

● 史帝夫・喬登風格的技法

樣式 D　TIME　0:00-

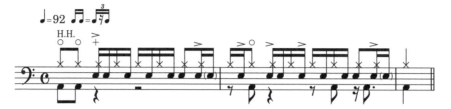

此為將第四拍基調強節奏（backbeat）後移的沼澤搖滾（swamp rock〔譯注：60年代末受節奏藍調、美國鄉村音樂等影響的搖滾樂〕）風格節奏樣式，平緩中帶有彈跳感。同樣是由稍有力度的小鼓碎點，創造出律動的特徵。小鼓的彈跳感必須確實表現出來是其重點。

樣式 E　TIME　0:12-

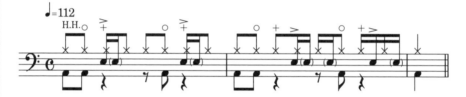

這是組合腳踏鈸開鈸聲與小鼓重音的獨特節奏樣式，也是史帝夫・喬登常使用的律動表現技法的基本形式。在小鼓重音後接上一個輕聲碎點，以增添十六分音符的感覺。

樣式 F　TIME　0:22-

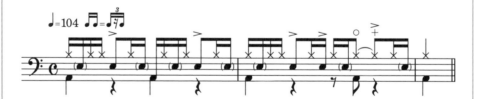

巧妙混合複合交替重複打擊（paradiddle）與線性技法（linear approach，樂器音彼此不重疊，如一筆到底般連貫的手法）的節奏樣式。喬登藉由此方法發展出豐富的節奏型，並將它們有效地集結整理後逐漸形成律動。追根究底就是一種以創造律動為核心，將技巧加以利用的印象作風。

樣式G　TIME 0:00-

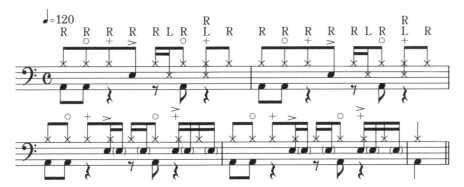

這是用樣式E的節奏型編入敲鼓邊鼓點的技法。第一、二小節第二拍反拍的小鼓重音是用右手打擊，左手則固定在鼓面上敲鼓邊（參考照片）。第三小節的小鼓變回平常的打擊方式，此時因為敲鼓邊的左手離開鼓面，小鼓聲也會發生變化。喬登擅長於有效地運用這樣的聲音變化。

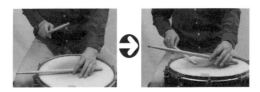

●到樣式G的第二小節為止，左手都是放在如照片的位置上。打擊第二拍反拍的小鼓重音時，左手要如照片右邊那樣，直接放在鼓面上。第三小節以後，因左手離開鼓面，故小鼓會變成開放響亮的音色，如此一來不只是樂句改變，聲音也會有所變化。

樣式H　TIME 0:13-

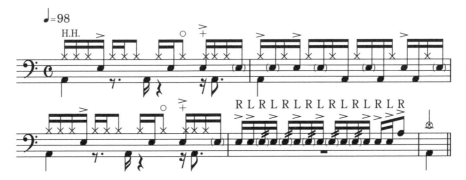

此節奏樣式的第二小節是利用線形（linear）技法來改變腳踏鈸的聲音表情，這點請特別留意。由於第一、二小節的基本音型相同，因此可藉此製造出以兩小節為單位的較大型節奏動線。第四小節的過門要如打六連音一般，稍微延長鼓點之間的間隔為其重點。

向伯納・波迪學習躍動的放克節拍

成效
- 學會控制小鼓碎點。
- 親身體會跳動的放克節拍。

◎ 樂句與技巧解說

伯納・波迪
Bernard Purdie

在放克或節奏藍調的領域裡，參與過無數音樂現場活動。帶給世人眾多名曲名演奏

伯納・波迪（Bernard Purdie）是一位活躍在放克、節奏藍調、靈魂樂等音樂類型的錄音室級專業鼓手，因有律動大師之美稱，而受到眾多鼓手的推崇。演奏上的最大特徵在於，將小鼓碎點（ghost note）巧妙地融入節奏中，以製造充滿躍動感的律動。基本以放克節奏為主，但流行音樂也能應付自如，演奏風格相當寬廣。技巧方面無人置疑，值得學習的地方相當多，例如：使鼓聲如歌般帶有表情的演奏方式等，也相當值得參考。另外，開鈸使用「噠ㄘ一ㄘ一」感覺的過門，也是他的個人招牌奏法。他是將不變的放克律動具體呈現在演奏上的鼓手。

◎ 基本技法　　TIME 0:00-

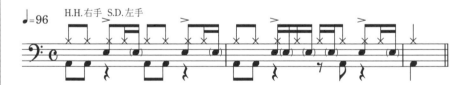

用小鼓碎點表現出16 beat（十六分音符節拍）樂句感覺的基本放克節奏樣式。第二小節第二拍的小鼓碎點是最大特徵，由於打擊小鼓重音之後必須馬上加入碎點，雖然有難度但律動的感覺會大幅地不同。

要點提示

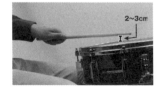

打擊小鼓碎點時，只要從距離打擊面上方2到3公分的高度落下，是非常小的打擊動作（參考照片），稍微鬆開握緊的鼓棒讓它輕輕落下為其重點。小鼓重音連接碎點時的情形也是，不需要使力、利用手腕的反彈力道輕敲，便可以順利完成打擊。

○ 伯納‧波迪風格的技法

樣式 A | TIME | 0:12-

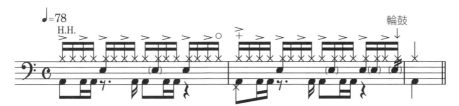

這是慢板的16 beat樣式、腳踏鈸反覆下擊與舉擊的交替打擊。要注意第二小節第四拍的碎點處，讓鼓棒在鼓面上滾動的感覺來打擊就能為律動增添色彩。這種「滾動」技法不只能運用於此範例，在各種節奏樣式的最後加上此技法，也能帶出整個節奏的表情。

樣式 B | TIME | 0:25-

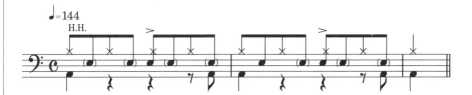

慢板的減半時值節奏律動範例，在小鼓重音的前後都加進碎點。小鼓重音前方有碎點的話會產生獨特的律動感，但在快速的16 beat下很難打擊。打完碎點後要盡快舉起鼓棒，注意不要拖延到重音的打擊時機。

樣式 C | TIME | 0:34-

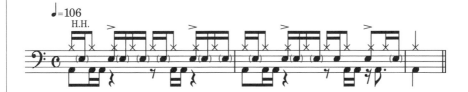

伯納‧波迪的招牌放克節奏樣式。大量使用如第一、二拍「咚 咚咚噠」這種節拍是特徵之一，然後在鼓點之間綴以小鼓的碎點。最重要的是小鼓、大鼓、腳踏鈸必須全體一致打擊出聽起來很平均的十六分音符，而碎點便起了連接整體節奏的作用。

● 伯納・波迪風格的技法

樣式 D TIME 0:00~

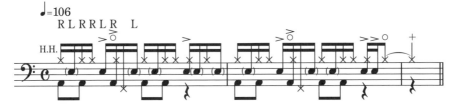

這是將開鈸音組合融入的節奏樣式,第一、二拍的打擊順序會有一點複雜。要稍微強調第二拍的開鈸音。此技法能有效為節奏樣式增添變化、營造具放克感的節拍。

樣式 E TIME 0:11~

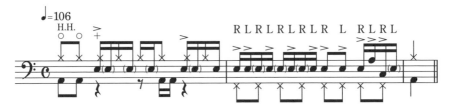

在基本的放克節拍開頭加入開鈸音的樣式,用以強調八分音符的技法。後面接續的過門是放克的經典樂句,第一、二拍利用碎點 (ghost note) 連接起來是此過門的重點。

樣式 F TIME 0:22~

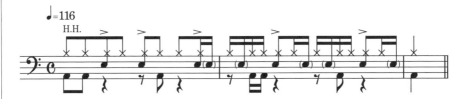

此為詹姆斯・布朗 (James Brown) 的名曲〈冷汗 (Cold Sweat)〉裡的節奏樣式之變化版。特色在於第一小節第四拍的小鼓重音往後移動了。這個樣式也是在向後移半拍 (slip) 的小鼓重音後面加入碎點。各小節的拍點數量差異也是一大重點。

樣式G TIME 0:00~

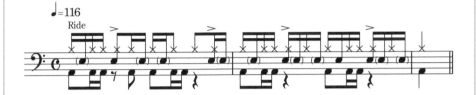

同樣也是〈冷汗（Cold Sweat）〉的應用樣式，塞入更加細小的音符是波迪的獨門技法。除了第一小節第四拍的小鼓往後移以外，其他都是基本的波迪式手法。在第一小節開頭及第二小節第一、三拍可聽到「咚 咚咚噠」的地方，要注意腳踏鈸是與大鼓同步打擊。

樣式H TIME 0:10~

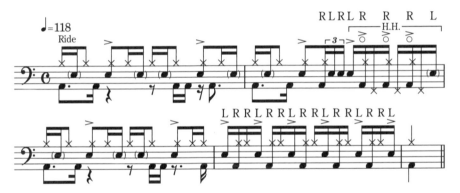

這是富有多種伯納・波迪演奏特徵的四小節獨奏。第二小節後半的過門是他的招牌「噠ㄅ一ㄅ一」聲響，用什麼樣的手法進入是其重點。第四小節是波迪常用的節奏解構技法，可以大幅提升律動上的躍動感。

向大衛‧加里波第學習建構複合節奏

成效
- 學會高度的鼓棒控制能力。
- 學會如何創造自由自在的節奏樣式。

○ 樂句與技巧解說

**大衛‧加里波第
David Garibaldi**

美國西岸放克音樂（Bay Area funk）的霸主——電塔合唱團的一員，創造出無數知名鼓樂句

　　活躍於電塔合唱團（Tower of Power）的鼓手——大衛‧加里波第（David Garibaldi）。縝密且機械化的節奏樣式為其特徵，主要以放克節拍為基礎，並融入拉丁音樂等多樣化的元素。節拍雖複雜，但還能與銅管樂器群（horn section〔譯注：主要包括小喇叭、伸縮喇叭及薩克斯風〕）同步演奏，如此這般經過計算的節奏樣式可說是獨一無二。他的鼓節奏樣式中大多使用腳踏鈸、小鼓，再加上小鼓碎點（ghost note）這種複雜的連結組合技法，左手打擊小鼓的技術尤其出眾。此外，各樂器的音量平衡也整合得相當完美。現在，除了電塔合唱團以外也活躍於融合爵士樂、拉丁音樂等領域，持續發展他從放克節奏鍛鍊出來的技巧。就算是四肢獨立動作協調（4-way coordination）的技法，他也能充分發揮卓越的技術。

○ 基本技法　　TIME 0:00-

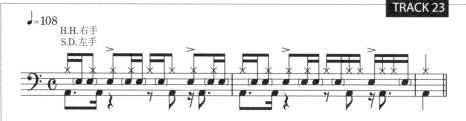

此範例是展示加里波第在放克節拍上的基本特徵，從小鼓碎點的編排方式可以看出他的個人特色。在第二、四拍的基調強節奏（backbeat）之後加入碎點的方式，可知與伯納‧波迪（Bernard Purdie）的節奏樣式不同。例如，第二小節裡帶入複合交替重複打擊（paradiddle）的手法，即是他的節奏之所以被形容為「機械化」的原因。

要點提示

小鼓碎點的連擊雖然變多，但只要以在鼓面上輕輕地彈跳的感覺來打擊即可。鼓棒不可握太緊，用手腕的細微動作來掌控節奏的同時，也要充分利用鼓皮反彈的力道來打擊，這就是此技法的重點。

● 大衛・加里波第風格的技法

樣式 A　TIME 0:10-

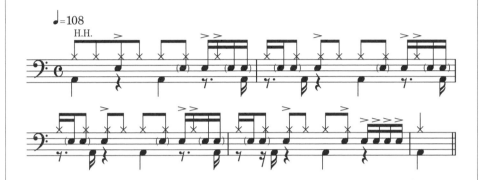

此為充滿加里波第特有的節奏感樣式。第一至三小節只有第四拍變換手部的打擊順序,能為腳踏鈸的節奏增添變化。小鼓碎點持續連擊的地方要特別注意左手的控制。這些碎點就是形成律動的重要關鍵。

樣式 B　TIME 0:25-

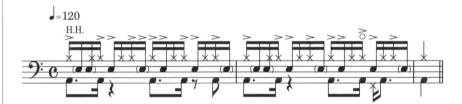

腳踏鈸在固定的重複樣式中、維持一定強弱起伏的打擊技法,是加里波第常用的演奏技巧。由於腳踏鈸的重音之後立刻加入第二、四拍的小鼓基調強節奏,所以左手必須做出明快扎實的敲擊。

○ 大衛·加里波第風格的技法

樣式 C　TIME 0:00~

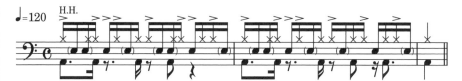

這是從樣式B的腳踏鈸打擊形式發展而來的樂句，在第二拍的打擊順序上做了變化。由於腳踏鈸的重音與大鼓並不同步，所以手腳的搭奏組合變得更有難度。右手打擊的強弱不可被大鼓影響。

樣式 D　TIME 0:09~

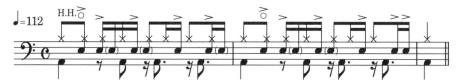

這是小鼓與大鼓結合得更加緊密的樣式。各小節第二拍在小鼓重音後面加上一個碎點的形式為其特徵。雖然右手只是持續打擊八分音符，但整體卻有非常明顯的律動，這種鼓點連結方式或重音移動也是他的演奏特色之一。

樣式 E　TIME 0:20~

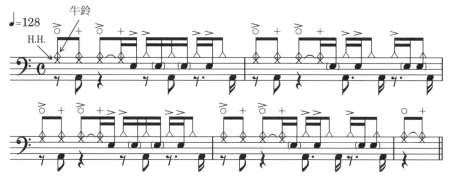

這個樣式也是帶有動感的例子，右手打擊牛鈴 (cowbell)、左手則游走在小鼓及腳踏鈸開鈸之間的複合節奏樣式。不規則的小鼓重音及其與大鼓間的搭奏是一大重點。牛鈴在正拍時打重音、小鼓的重音則都在反拍上，因此要注意節奏不可拖沓。

樣式F TIME 0:00~

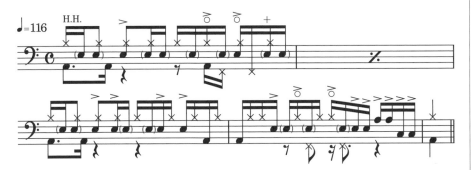

應用基本技法的樣式，特徵在於腳踏鈸開鈸的加入方式。可說是新型的經典放克節拍。後半兩小節為節奏變化型的過門，使用了線形 (linear) 技法。維持右手打擊腳踏鈸、左手打擊小鼓的形式，左手的掌控有相當難度。

樣式G TIME 0:15~

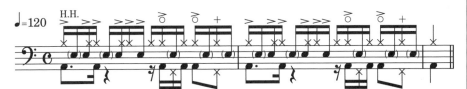

這個節奏樣式充分展現出加里波第高度的鼓棒掌控能力。第一、二拍的腳踏鈸與小鼓錯開並以「弱→強」的形式來打擊。腳踏鈸包含開鈸音在內是反覆著一定的音型，因此非常難做到不被左手的動作影響。請先專注在第一、二拍形式的打擊練習。

樣式H TIME 0:24~

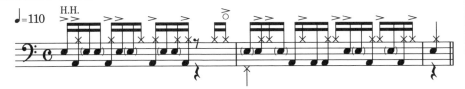

此為節奏構成徹底被重組的樣式，具有幾乎分辨不出哪裡才是小節起始點的複雜構成。這個樂句包含了複合交替重複打擊 (paradiddle)、線形技法及其他所有技巧。第二小節首拍使用樣式G的技巧。要注意腳踏鈸的重音表現。

向歐瑪・哈金學習力度強弱控制

成效
- 從重音移動了解樂句劃分的構成。
- 使用「四種運棒方式」來操縱力度變化（譯注：分別為重擊〔full stroke〕、輕擊〔tap stroke〕、舉擊〔up stroke〕與下擊〔down stroke〕）

○ 樂句與技巧解說

因加入氣象報告樂團（Weather Report）而成名的歐瑪・哈金（Omar Hakim），現在已是各領域音樂藝術家爭相合作的專業鼓手。他那所有音樂類型都能應付自如的技巧當然不在話下，充滿生命力的律動則是演奏上的最大魅力，除此之外，以抑揚頓挫分明的強弱音結合上痛快的演奏也值得注目。他的演奏忠於基本技術，對鼓棒的控制尤為精準、重音移動也處理得非常確實。這些特徵明顯表現在腳踏鈸的節奏樣式上，不僅為腳踏鈸注入躍動感十足的重音，也為律動帶來強力的高低起伏。甚至連打鼓的姿態都充滿動感、可以充分感受到他的打擊力度範圍有多寬廣。合於音樂本質且不賣弄技術的樂句劃分更是他的個人魅力之一。

歐瑪・哈金
Omar Hakim

是與史汀（Sting）、瑪丹娜（Madonna）等人同台演出，擁有高段律動與技巧的鼓手

○ 基本技法 TIME 0:00-

TRACK 26

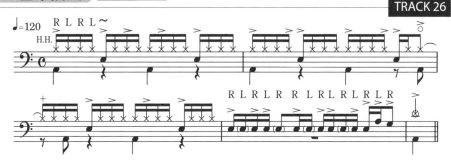

以16 beat（十六分音符節拍）的腳踏鈸添加重音的樣式，技法上是利用鈸音製造躍動般的節拍。樂句劃分上，第四小節的過門也使用重音移動的技巧。左右手打在小鼓上的重音音量要整齊均一。

要點提示

重音移動尤以下擊的正確性特別重要。用下擊打出重音後，接著要打出音量較小的音，所以必須將鼓棒停在接近打擊面的地方，這動作若無法準確做到的話，便無法控制非重音的拍點，如此一來，與重音之間的強弱起伏也會消失，要特別注意。

● 歐瑪・哈金風格的技法

樣式 A TIME 0:15~

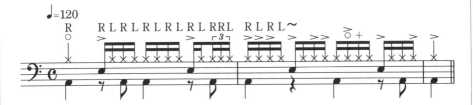

這也是在16 beat腳踏鈸上添加重音的樣式。大鼓與腳踏鈸間的重音微妙地連結轉換是樂句的精彩之處。演奏途中用左手打擊腳踏鈸開鈸音，以凸顯重音的手法是一大重點。重音用鼓棒棒肩、非重音用棒頭打擊，可以更加強調出輕重強弱。

樣式 B TIME 0:25~

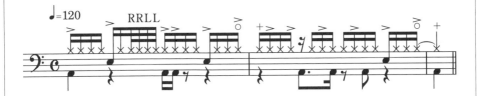

利用重音移動做出更為複雜的拍點組合的樣式。從第一小節結尾的開鈸音到第二小節的重音編排方式是其重點。左手的重音要盡可能用力地打擊。第一小節中，從腳踏鈸的輪音 (roll) 開始到大鼓重音部分的拍點組合也很重要，這段同樣要做出抑揚頓挫分明的重音。

樣式 C TIME 0:35~

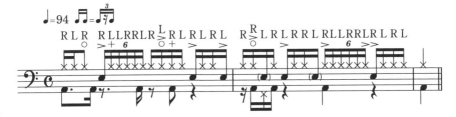

此例示範如何在彈跳的16 beat節奏樣式下做出具躍動性的重音。重點在於六連音的插入方式。六連音的手部打擊順序是使用雙擊 (double stroke) 技巧來加快敲擊速度。第二小節開頭則採用複合交替重複打擊 (paradiddle) 的順序，因此必須確實做好打擊順序的切換與開鈸時的重音加入。

向比爾‧布魯佛學習不規則拍子的鼓演奏

成效
- 學會各式不規則拍子的節奏掌握方法。
- 學會將複合交替重複打擊技巧應用於不規則拍子上。

○ 樂句與技巧解說

比爾‧布魯佛
Bill Bruford

在深紅之王等前衛搖滾
樂團擔任鼓手的鬼才

比爾‧布魯佛（Bill Bruford）經歷Yes、深紅之王（King Crimson）等英式前衛搖滾（British progressive rock）樂團，以善用技術性不規則拍子樣式，展開獨樹一格的鼓演奏為人所知。他不僅能自由應對前衛搖滾特有的複雜節拍或拍子變化，也能在大量使用了複合交替重複打擊等具技術性的手法中摻入自己不受限制的想法。此外，還以樂團團長身分積極地投入作曲。他的鼓聲也極具特色，小鼓如「吭－」聲般厚實的壓鼓框（rim shot）音色便是他的註冊商標之一。他在世人眼中也是開拓者，率先在演奏上使用太空鼓（rototom）、電子鼓等樂器。鼓組配置上也會與時俱進加入個人獨創巧思，對其他鼓手有深遠的影響力。

○ 基本技法 TIME 0:00-

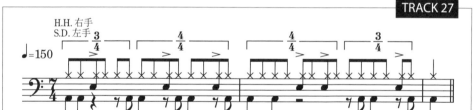

此為四分音符為一拍、每小節七拍的樣式，本鼓譜簡單明瞭地標示出拆解此種不規則拍子的方法。第一小節是四分音符的三拍加四分音符的四拍子、第二小節則是四分音符的四拍加四分音符的三拍子——以這樣的形式分割節拍。在這種不規則拍子中，如何建構節拍便是重點所在。

要點提示

不規則拍子與四分音符的四拍子不同，有一部分是難以用感覺來掌握。想要掌握那種感覺打出自由的節奏樣式和樂句，建議先使用嘴巴數數字＋打擊的方法。例如七拍子的話，就是數「1、2、3、4、5、6、7」，或數「1、2、3、4、1、2、3」，像這樣練習到能一邊出聲打拍子一邊打擊的程度。

○ 比爾‧布魯佛風格的技法

樣式A TIME 0:13~

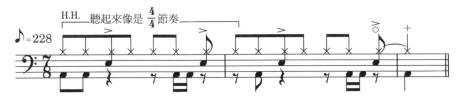

八分音符的七拍子樣式，拿掉第二小節首拍的大鼓之後，第一小節聽起來就會像是四分音符的四拍子。這是一種巧妙利用拍子構造設下聽覺陷阱的技法。不要打著打著就丟失了拍子。

樣式B TIME 0:22~

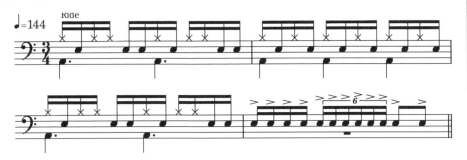

使用複合交替重複打擊（paradiddle）的手法，也是布魯佛式的手部慣用技法。基本打擊順序為左右單擊＋右雙擊＋左雙擊（paradiddle-diddle，〔RLRRLL〕）的形式。將打擊順序改編重組，對應不規則拍子就是此技法的特徵。過門的加速感變節拍（change up）部分則回到左右交替單擊（single stroke）。

樣式C TIME 0:32~

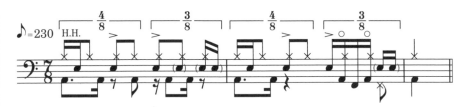

八分音符的七拍子樣式、在小節最後一拍填入小鼓的十六分音符碎點（ghost note）。節拍方面可拆解成八分音符的四拍子＋八分音符的三拍子形式。利用小鼓碎點使節拍進行順暢為此樣式的特徵。

● 比爾・布魯佛風格的技法

樣式 D TIME 0:00-

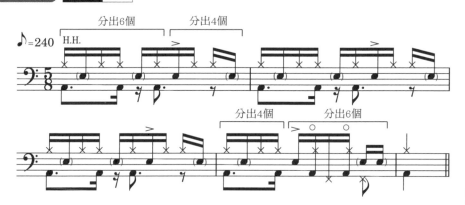

使用了複合交替重複打擊手法的五拍子節奏樣式。將拍子分割成6個十六分音符與4個十六分音符的形式,然後對應上複合交替重複打擊的順序。只有第四小節反過來用4+6的分割方式是樂句的精彩之處。

樣式 E TIME 0:10-

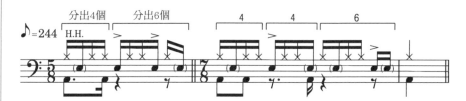

由八分音符的五拍子和八分音符的七拍子組合而成的節奏,並且也對應上複合交替重複打擊的順序。此節奏樣式利用了應運複合交替重複打擊順序而生的靈活重音移動,這樣一來可以明確體會到將十六分音符分成4個一組與6個一組、以這樣的順序對應打擊的感覺。

樣式F TIME 0:00~

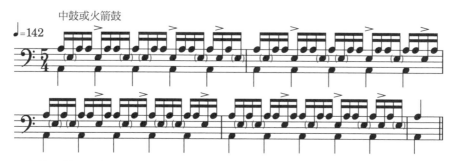

用中鼓代替腳踏鈸來引領節拍進行是布魯佛的獨門技法。實際演奏時是使用一種名為火箭鼓 (Octoban，又稱八音鼓) 的小直徑、長筒身的筒鼓。此樣式也是配合運用複合交替重複打擊的順序，呈現出重音移動的效果。順著五拍子編入自由的反常態性重音節奏就是布魯佛的風格。

樣式G TIME 0:15~

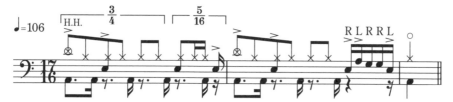

這是十六分音符的十七拍子樣式。節奏可拆解成四分音符的三拍＋十六分音符的五拍的形式，從第二小節的過門處理方式便可看出。由於十六分音符的五拍後面會有落了一個十六分音符的感覺，所以進入第二小節時的節奏必須緊湊為一大重點。

樣式H TIME 0:27~

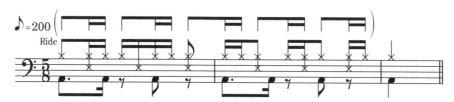

這是在不規則拍子之下，針對右手維持一定節奏型的方法下了一番巧思的技法，做出跨越小節且能維持固定節拍的形式。由於手腳搭奏組合是每小節變化，所以不容易演奏，但能夠呈現多重節奏的效果，因此是不規則拍子中備受喜愛的手法。請務必嘗試。

向菅沼孝三學習高段的節奏特技

成效
● 能在一定的拍速下打擊出複雜的節奏變換。
● 掌握超越節拍觀念的節奏解構要領。

○ 樂句與技巧解說

　　菅沼孝三是一位素有「鼓點數王」封號的技巧派鼓手，具有活躍於各種音樂領域的深厚應對實力。他受到「元祖鼓點數王」比利・柯布漢（Billy Cobham）的影響至深，使用軍鼓技法（rudimental technique）做出的高速演奏著實令人讚嘆。他的雙大鼓技巧也不容小覷，而高速雙大鼓的拖曳（drag，連續雙擊的裝飾音）奏法等可以說是他個人特有的演奏。若讓我從他豐富多彩的演奏中舉出一項特徵的話，那麼一定就是使用變節拍打擊（metric modulation）的技法。變節拍是指在瞬間變換拍速或拍子的手法，主要做為作曲的手法，但他將之運用在打擊上，經常使用該手法為節奏增添特殊變化。

菅沼孝三
Kozo Suganuma

不僅是鼓點數派，亦是能駕馭爵士、搖滾、流行樂等任何類型的全能鼓手

○ 基本技法　　TIME 0:00-

TRACK 30

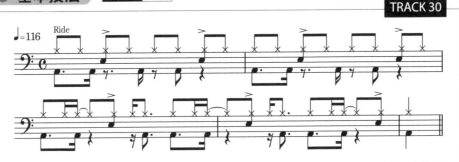

此範例為四拍子的三連音，也就是分割成每4個十六分音符為一組所編排而成的節奏樣式（第三、四小節），聽起來會有突然出現比原本節奏稍慢的8 beat（八分音符節拍）節奏感覺的樣式。變節拍打擊技巧就是用來追求這種效果。只是，其實四分音符的拍速為固定。

要點提示

使用變節拍打擊技巧時的要領在於，一定要維持每小節為四分音符的四拍子結構。以本範例來說，第三、四小節是每三拍形成一個打擊樣式，以此為單位重複兩次再加兩拍，就剛好等於兩次四分音符的四拍子。記住這個要點，並留意拍數不可有誤差。

● 菅沼孝三風格的技法

樣式A 　TIME 0:15~

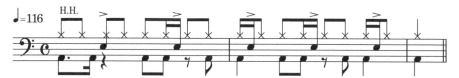

雖是16 beat形式、但聽起來卻像夏佛（shuffle）的樣式。從第一小節第三拍開始，聽起來像是切換成夏佛節拍。這種技法僅使用一瞬間、是為凸顯節奏花招的效果，因此持續太久的話原本的節拍會變得無法掌控，所以要特別小心。

樣式B 　TIME 0:26~

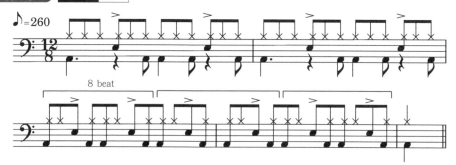

從八分音符的十二拍子變換成8 beat（表面上）的技法。打擊時也必須計算拍數讓它剛好在兩小節內結束。本範例是循環「表面上的8 beat」三次，剛好變成八分音符的十二拍子兩小節分。時間若拖太長，便回不到原本拍子的起始拍，這點必須留意。

樣式C 　TIME 0:44~

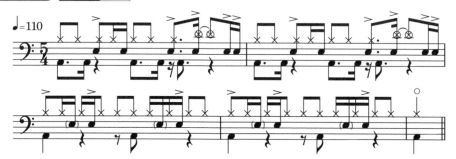

此為在四分音符的五拍子中使用五拍四連音的技法。右手平均敲擊八分音符，後半段則用大鼓與小鼓形成五拍子三連音的形式。這種讓不規則拍子之中出現表面上的四拍子手法，可以說是本節基本技法的反向操作。從第三小節開始的大鼓與小鼓是每5個十六音符為一組，鼓聲聽起來是「咚–噠–咚–噠–」的感覺。

向東尼・威廉斯學習高速與非典型圓滑奏

成效
- 能打擊出充滿速度感與變化的圓滑奏。
- 學會自在駕馭切分音。

○ 樂句與技巧解說

東尼・威廉斯
Tony Williams

在現代爵士樂掀起革命的天才。活躍於邁爾斯・戴維斯（Miles Davis）等人的樂團

東尼・威廉斯（Tony Williams）是為現代爵士樂的世界帶來嶄新變化的鼓手，從爵士樂界到搖滾樂界皆可見識到他的影響力。在4 beat（四分音符節拍）下，具速度感且變化不受限的銅鈸圓滑奏（legato）是其特徵，使用咆勃爵士（bebop）時代裡少見、自由無拘束感的切分音（syncopation）做出反常態性重音節奏（對四分音符進行節拍再分割後所產生的重音）的演奏方式，也帶動了爵士鼓的技術革命。特別是圓滑奏中伴隨八分音符五連擊的打擊方式，更是帶出令人耳目一新的速度感。他的反常態性重音節奏運用許多手腳搭奏組合，左腳腳踏鈸也自由地加入節奏樣式中形成個人特色。完全不失爵士樂的搖擺感（swing）也是一大關鍵。

○ 基本技法　TIME 0:00-

TRACK 31

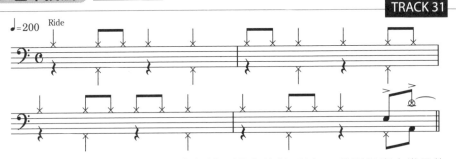

此節奏樣式展現東尼・威廉斯的銅鈸圓滑奏特徵，並無一般圓滑奏中常見的 ♩ ♫ ♩ ♫ 這類音型。最大的特徵是，從第三小節第二拍開始的五連擊，此處應將重點放在運指的強化上。要跟上快速的節奏極度困難，必須維持節拍安定。

要點提示

連續打擊疊音鈸時要最大化地活用鼓棒的回彈，要領在於使用手指而不是手腕控制。在握棒的方法上，法式握棒法（French grip，請見第99頁）較為合適。大拇指輕壓在鼓棒上方、以中指與無名指為中心驅動鼓棒並配合回彈時機打擊。

● 東尼・威廉斯風格的技法

樣式 A　TIME　0:12~

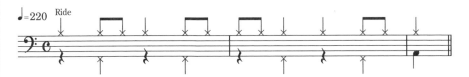

將基本技法樂句稍作變化的銅鈸圓滑奏變化版。從第一小節跨到第二小節時出現
了八分音符的五連擊,做為圓滑奏連擊的練習也很有幫助。請將此樣式與本節基本
技法組合成八小節單位的樂句來練習。

樣式 B　TIME　0:19~

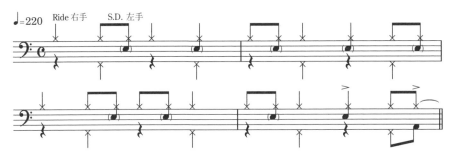

在基本技法的基礎上加入更多小鼓鼓點的節奏樣式。實際演奏上,除了銅鈸圓滑奏
之外,還會摻入這樣的小鼓。將小鼓鼓點加在八分音符圓滑奏的反拍上為其要領。
當然,這並非是小鼓的唯一編排方式,但卻是最常使用的節奏樣式之一。

樣式 C　TIME　0:29~

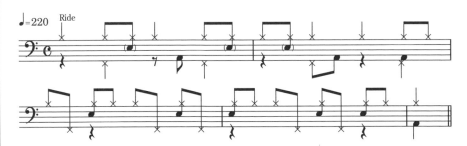

再加入大鼓與腳踏鈸鼓點的變化樣式。大鼓與腳踏鈸之間的搭奏方式是重點所在。
第三、四小節中加入腳踏鈸的手法是東尼特有的做法。踩踏動作要果斷確實,不能
拖慢節奏。因為這與平常腳踏鈸踩在第二、四拍的動作相差甚遠,堪稱是難度相當
高的技法。

● 東尼·威廉斯風格的技法

樣式D TIME 0:00~

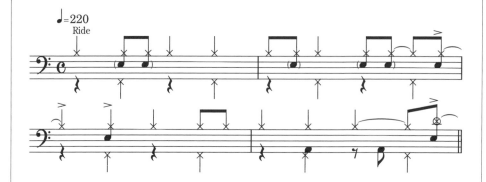

這是在第二小節第四拍加入切分音的變化樣式,也是東尼常使用的技法。第三小節第二拍這種重音形式,經常使用於切分音之後、或和弦改變後的第一小節裡,以增加演奏的抑揚頓挫。另外,切分音的打擊時機容易抓不準,請特別留意。

樣式E TIME 0:11~

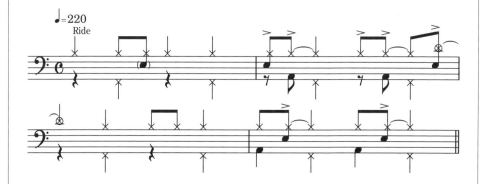

在第二小節第一、三拍的反拍加入疊音鈸的反常態性重音節奏,是東尼演奏上的一大特徵。這種反常態性重音可以引導出具有瞬時爆發力的節奏。和第二、四拍的切分音不同,時間點的掌控方式變得比較困難。打擊時要同時留意第二、四拍的左腳腳踏鈸。

樣式 F TIME 0:00~

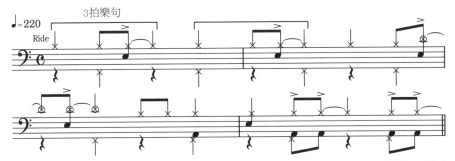

前半是以三拍樂句營造自然的節奏行進感。從第二小節延續到第三小節的切分音
是跨越小節分界,這種形式也有助於節奏的活化。

樣式 G TIME 0:11~

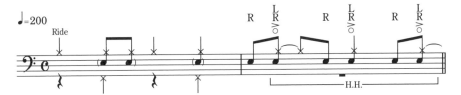

常用於過門的技法之一。第二小節用腳踏鈸做出反常態性重音,在半開鈸狀態下用
左手打擊。後半是疊音鈸與腳踏鈸編排在一起的節奏樣式,也是東尼的慣用手法
之一。

樣式 H TIME 0:19~

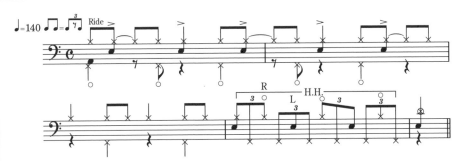

中板速度4 beat的例子。前半使用左腳的腳踏短噴濺音 (foot splash,踩腳踏鈸後
立即放下腳跟,讓上下鈸分開,使其發出「ㄘ一」聲的奏法),這個腳踏短噴濺音與小
鼓是搭奏形式。後半則是用腳踏鈸開鈸與小鼓搭奏。左腳與手部的搭奏組合是重
點所在。

Tony Williams 55

向艾爾文・瓊斯學習節奏細分化與複節奏

成效
- 學會掌控多重節拍的能力。
- 提升 4 beat 打擊技法的自由度。

○ 樂句與技巧解說

艾爾文・瓊斯（Elvin Jones）在現代爵士樂的發展歷史中不僅占有一席之地，而且是起要角作用的人物。他與中音薩克斯風手——約翰・柯川（John Coltrane（ts）〔ts＝tenor saxphone〕）等人的共同演出中，會運用多重節拍的複節奏（polyrhythm）發展4 beat（四分音符節拍），以做出起伏自然流暢的演奏。在普通的圓滑奏中融入兩拍子三連音、或結合使用手腳搭奏組合的節拍、讓第二重的節奏同時出現等，是其演奏上的最大特徵。除此之外，有如伴隨切分音出現的圓滑奏則充滿獨特的搖擺感。使用這種手法所實際帶來情緒起伏豐富的演奏也是值得注目的重點。情感如在鼓聲中流動般的節奏亦成為爵士樂鼓手的最佳範本。他是傳統與革新元素集於一身、爵士樂界的巨匠。

艾爾文・瓊斯
Elvin Jones

影響現代爵士樂鼓演奏甚鉅的巨匠。在演奏中大膽導入複節奏

○ 基本技法　TIME 0:00~

TRACK 34

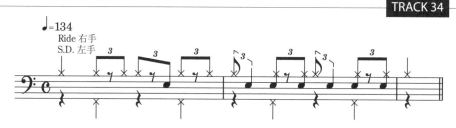

在4 beat（四分音符節拍）的銅鈸圓滑奏中、加入用小鼓做兩拍子三連音的反拍打擊的節奏樣式。從而產生一小節分割成兩個三連音的小鼓，與以四分音符為主的銅鈸圓滑奏之間的複節奏狀態。至今仍是大多爵士樂鼓手的基本手法。

要點提示

艾爾文的銅鈸圓滑奏以稍微強調三連音的反拍、自然的切分音打擊感覺為其特徵。重點是不能過於強調切分音重音的存在。打三連音反拍時稍稍出力敲擊，再利用反彈力道打擊緊接而來的四分音符正拍，這樣就能達到想要的感覺。

● 艾爾文・瓊斯風格的技法

樣式 A　TIME 0:10~

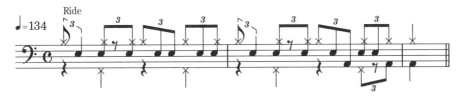

此組合節奏樣式內含兩拍子三連音的反拍打擊。第一小節第三、四拍的「ㄅ噠噠ㄅ噠噠」是經常伴隨兩拍子三連音節奏出現的鼓點組合。第二小節中小鼓與大鼓的搭奏組合也是艾爾文的個人特色，更是成為他在各種樂句演繹方式上的原動力。

樣式 B　TIME 0:20~

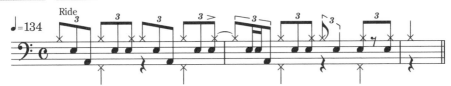

與樣式A一樣都是活用手腳搭奏組合、將節奏再細分化的例子。編入切分音前的小鼓輪音增強了整體速度感，並且大多時候都會接續到大鼓鼓點上。這是軍鼓基本技巧 (rudiments) 中一種叫做雙擊裝飾音 (ruff) 的技法。

樣式 C　TIME 0:30~

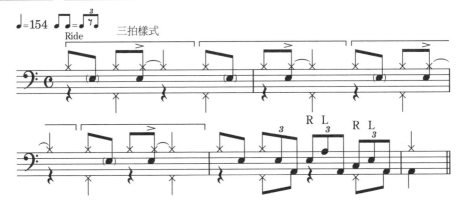

這是艾爾文的演奏中常見的三拍節奏樣式之變化型。這種技法是為了在四分音符的四拍子節奏中增添更多自由度，切分音一定包含在其中為其特徵。第四小節這種手腳搭奏的三連音樂句過門，堪稱是他的註冊商標。要確實維持住第二、四拍的腳踏鈸踩擊。

●艾爾文・瓊斯風格的技法

樣式 D　TIME　0:00-

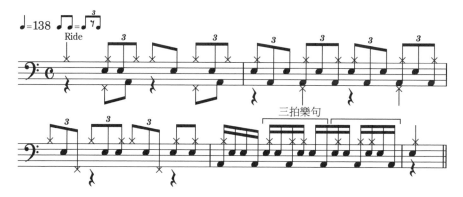

此樣式也是使用手腳搭奏組合的過門技法。第二小節是以小鼓與大鼓分割三連音的形式。重點在於確實維持住銅鈸的圓滑奏。第四小節轉換成十六分音符的形式,並且做成三拍樂句、使銅鈸圓滑奏產生加速感變節拍 (change up),這樣的速度變化會產生強烈的波動起伏。

樣式 E　TIME　0:14-

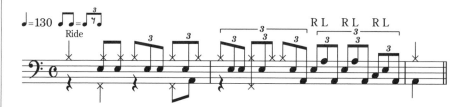

使用複節奏 (polyrhythm) 的加速感變節拍手法、是艾爾文式的節奏再分割過門。將兩拍子三連音的每個音再細分成三連音,做出使十六分音符產生加速感覺的節奏感。這裡也使用了手腳搭奏組成的三連音樂句,但因為是非常劇烈的加速感節奏變化,所以不太適用於快速度的樂曲。

樣式 F　TIME　0:00~

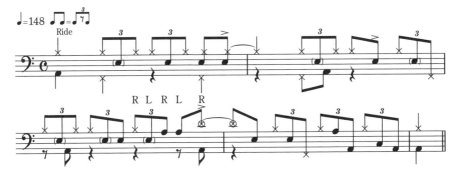

此樣式中，左腳的腳踏鈸也被編入搭奏組合、更貼近實際演奏情況的節奏風格。藉由左腳反拍踩擊的加入，使節奏的整體作業更加複合化。在小鼓音量上也添加一些變化，便形成情感恣意流露般的節奏樣式。

樣式 G　TIME　0:13~

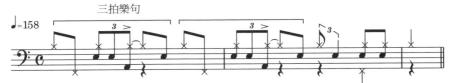

同樣式F，是將左腳編入三拍樂句裡的例子。加入動態感更加明顯的節奏感覺。隨機使用於一般4 beat（四分音符節拍）的伴奏下，會有不錯的效果，但要注意腳踏鈸必須抓緊節拍踩擊。左腳從第二、四拍的維持動作抽離時，其控制力道便是關鍵所在。

樣式 H　TIME　0:21~

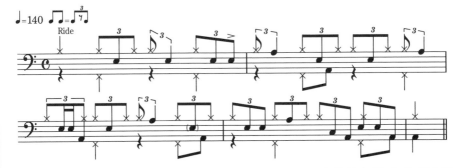

此為三連音的第二個音符大量利用小鼓及中鼓、落地鼓打擊的節奏樣式。這種有點脫離正常節拍的感覺，也是艾爾文式的多重節奏的一大重點。務必要維持住與圓滑奏編排在一起的三連音節奏。

向傑夫「泰恩」華茲學習新時代的四分音符節拍技法

成效
- 可做為發展爵士樂 4 beat 時的靈感來源。
- 學會音符的五連分割、七連分割等奇數切割式樂句。

○ 樂句與技巧解說

傑夫「泰恩」華茲（Jeff "Tain" Watts）是從80年代活躍至今的新世代爵士樂鼓手。他擅長於傳統爵士樂的演奏基礎上加入自己獨特的節拍概念、構築出獨一無二的節奏。尤其，在與小喇叭手（tp）溫頓‧瑪莎利斯（Wynton Marsalis）的樂團合作演出時，他經常使用變節拍打擊（metric modulation）融入節奏中的招式，藉以展現出新世代的爵士樂。但是，從技巧方面又可窺見傳統爵士樂鼓手帶給他莫大的影響，特別是艾爾文‧瓊斯（Elvin Jones）等人的影響。此外，運用細碎的音符使節奏充滿搖擺感（swing）也是他的演奏魅力所在，是將眾多爵士樂鼓手的影響完美消化再融合的鼓手。

傑夫「泰恩」華茲
Jeff "Tain" Watts

於 80 年代登場、以溫頓‧瑪莎利斯等人為主的「新傳承派」核心人物

○ 基本技法　TIME 0:00-

TRACK 37

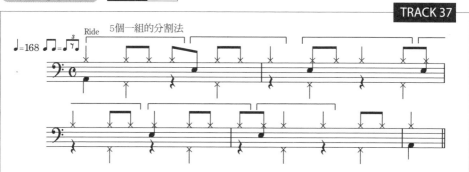

在4 beat（四分音符節拍）銅鈸圓滑奏中，加入每5個八分音符成一組的小鼓節奏。為每兩拍半出現一個小鼓鼓點的形式。換言之，小鼓樂句會在正拍與反拍處重複交替出現。右手與左腳要確實維持住定型的打擊。

（要點提示）

這種技法很容易打亂小節的感覺，所以要確實數出四分音符的四拍子。因此，圓滑奏的穩定也是一大重點。此技法不僅能使用在小鼓上，也可以應用在大鼓、中鼓及落地鼓或其他的搭奏組合上。

● 傑夫「泰恩」華茲風格的技法

樣式 A TIME 0:12~

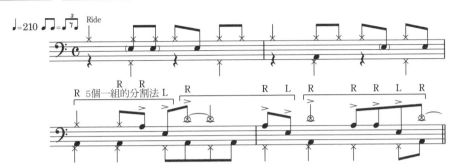

在4 beat下以每5個八分音符成一組、帶有反常態性重音節奏感覺的過門手法。這種奇數切割法也是傑夫「泰恩」華茲的拿手絕招。這也可以說是基本樣式的過門式應用。

樣式 B TIME 0:23~

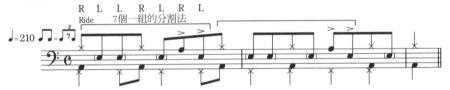

此樣式也是採用過門的奇數切割法,為7個一組的技法。這樣的樂句劃分雖然也能使用在8 beat或16 beat的情況下,但華茲式的做法會使用在均等的4 beat下。由於左腳很難踩在第二、四拍拍點上,因此乾脆所有四分音符都踩拍。

樣式 C TIME 0:30~

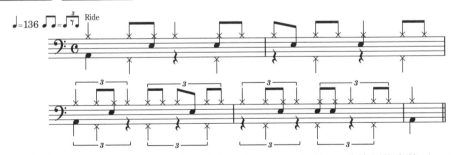

在溫頓·瑪莎利斯的樂團演奏中常用的4 beat變節拍打擊技巧。此範例後半將4 beat節拍改成用加速的兩拍子三連音的形式來打擊。第三、四小節之間形成「表面上的4 beat」樣式重複出現四次的形式。打擊第一、二小節時要一邊想像兩拍子三連音的速度,以應對接下來的速度變換。

難易度 ★★★★

向丹尼斯·錢伯斯學習超高速過門

成效
● 提升左右交替單擊輪音(single stroke roll)的力度與速度。
● 鼓棒在各鼓樂器間順暢移動變可能。

樂句與技巧解說

丹尼斯·錢伯斯（Dennis Chambers）在百樂門 - 放克瘋（P Funk，此樂團以強力節拍在樂界占有一席之地）樂團時嶄露頭角，現在則活躍於樂界各音樂領域。他屬於以緊湊的律動與速度驚人的鼓棒打擊技巧為特徵的技術型鼓手，手腳動作的掌控已達到完美的演奏，也使他成為許多鼓手嚮往的目標。可說是公認受到技術型鼓手的元祖——比利·柯布漢（Billy Cobham）影響的鼓棒技巧中，運用到左右交替單擊輪音技巧（single stroke roll）的過門尤為一大特徵。大量使用三十二分音符的過門速度與顆粒感紮實飽滿的每一個音都是極品。雙手遊走在各鼓樂器間的移動速度也非同一般。此外，不單是過門，連節奏樣式複雜的演奏，他也能簡單俐落地詮釋。

丹尼斯·錢伯斯
Dennis Chambers

從百樂門 - 放克瘋往爵士樂／融合爵士樂的世界發展。跨界搖滾樂的重量級技巧派鼓手

基本技法　　TIME 0:00-

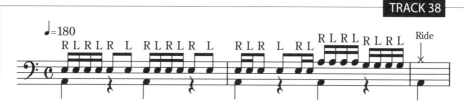

TRACK 38

此為過門的其中一種形式、全部皆使用左右交替單擊打擊。只要專心練習逐步加快速度，就能接近丹尼斯·錢伯斯自由運用三十二分音符連擊的境界。總之，拍點與音量要整齊同步，然後再慢慢提升速度。

要點提示

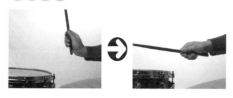

如照片所示，只運用手腕動作（不用手指）來提高打擊速度的方法相當有效。為提升鼓棒舉擊（up stroke，請見第117頁）的速度，可學習丹尼斯利用沒有反彈力的枕頭做打擊訓練。

⚫ 丹尼斯・錢伯斯風格的技法

樣式 A　TIME　0:09-

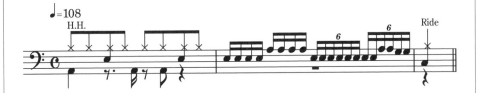

從十六分音符變換到六連音符時的過門例子。對平常只會打擊十六分音符的人來說，要轉換成六連音可能會有點困難。此外，這個使用六連音的練習可訓練快速移動打擊。

樣式 B　TIME　0:20-

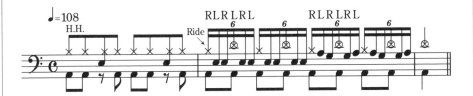

丹尼斯獨奏時常用的快速移動樂句。用左右的銅鈸交替打擊，填滿小鼓與中鼓鼓點的縫隙。要流暢地移動、不要搞錯打擊順序。最初以三連音的感覺來練習，再慢慢加快速度。

樣式 C　TIME　0:32-

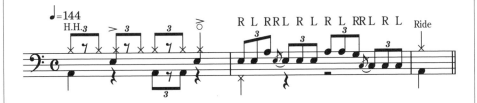

在夏佛 (shuffle) 裡使用了裝飾音 (flam) 的過門。乍看之下可能不會覺得速度很快，但裝飾音需要兩手強力打擊，所以速度變成必須與六連音的移動一樣快。所有的音符都務必盡量同音量，打擊裝飾音時左手不能拖延。

○ 丹尼斯·錢伯斯風格的技法

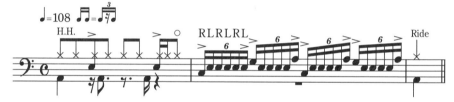

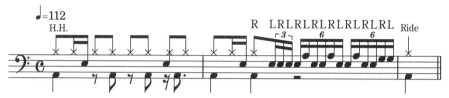

TRACK 39

樣式D TIME 0:00-

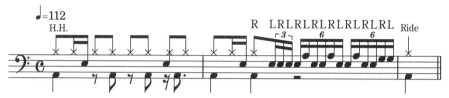

運用六連音移動的技法是丹尼斯·錢伯斯最拿手的招式。這種靈活巧妙的移動最適合做為左右交替單擊的移動練習。六連音的部分如果將中鼓鼓點改成落地鼓→高音中鼓的形式，也可以發展成左右雙臂呈現交叉形式的「鼓棒交叉奏法 (crossover sticking) 」。

樣式E TIME 0:12-

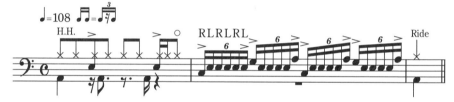

同樣是丹尼斯拿手的六連音樂句過門。這裡將左右交替單擊輪音加上重音，若再提升速度的話，打擊順序就要變成RLLRRL的形式。另外，要注意夾在重音間的4個拍點的音量必須一致。

樣式F TIME 0:23-

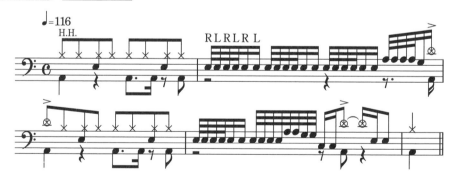

這就是丹尼斯的招牌技法——三十二分音符高速過門。將基本技法的節拍速度加倍以後，便會成為這種形式的節奏。第四小節是在最高潮的切分音 (syncopation) 前加入過門的例子。做為最高潮的前導也能帶來顯著的效果。

樣式G TIME 0:00-

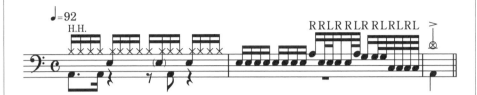

在慢速16 beat（十六分音符節拍）下的三十二分音符過門的變化型，是巧妙運用三十二分的音型所做出的變節拍而拍速不變的過門（change up fill-in）。打擊順序不採交替打擊（alternate）而是RRL。此技法與樣式F所呈現出的均等感又是不一樣的感覺。

樣式H TIME 0:13-

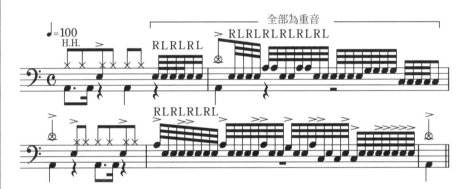

丹尼斯‧錢伯斯獨有的高速鼓點組合演奏。第二小節裡中鼓、落地鼓與小鼓之間的移動相當難掌控。第四小節是三十二分音符的連擊，再加上重音移動的技術性樂句。實際表演時也會經常使用這種技法。全部以左右交替單擊的方式來打擊。

難易度 ★★★★★

向溫尼‧克勞伊塔學習奇數分割的不規則樂句劃分

成效
● 樂句劃分以不規則的音符分割方式為節奏感加分。
● 增加各式複雜的過門變化型。

○ 樂句與技巧解說

溫尼‧克勞伊塔
Vinnie Colaiuta

從法蘭克‧札帕樂團鼓
手到錄音室級專業鼓手。
無論不規則拍或不規則
的音符切割方式都是他
的看家本領

溫尼‧克勞伊塔(Vinnie Colaiuta)發跡於法蘭克‧札帕(Frank Zappa)音樂團體，是技術型鼓手的代表人物，現在也廣泛活躍於各音樂類型的表演現場。他將在札帕門下習得的複節奏大量使用於演奏中，這樣的演奏令人驚嘆，可一窺自由地操縱奇數音符及節奏再分割等技巧，其樂句劃分已超越常人能理解的範圍。他擁有多樣化的技巧，靈活的運棒把軍鼓基本技巧（rudiments）推向更高境界，還有技巧嫻熟的雙大鼓腳部動作也是無人可比。此外，寬廣的力度強弱表現也是他的演奏特徵，無論是細膩的演奏或手腳力道全開如火焰般熾熱的演奏，都能展現出絕佳的表現力。在以歌聲為主的樂曲裡，他也能保有自己的風格。雖然鼓點多，但他的表現方式相當高超，因此不會帶給觀眾吵雜感，著實厲害。

○ 基本技法　　TIME 0:00-

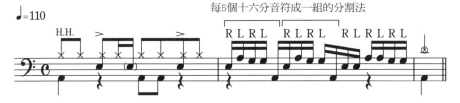

每5個十六分音符成一組的分割法

TRACK 41

多加入一個大鼓鼓點、由每5個十六分音符為一組而成的樂句。比起一般經常使用的一拍半樂句多了不規則感。要將十六分音符控制到均等整齊有點難度。

要點提示

演奏這種不規則的樂句劃分的要點在於，能不能確實掌控四分音符的拍感。因此，要練習到能用左腳一邊數四分音符的節奏、一邊打擊的程度。同時可以做為四肢獨立動作協調 (4-way coordination) 的訓練。

● 溫尼・克勞伊塔風格的技法

樣式 A　TIME 0:12~

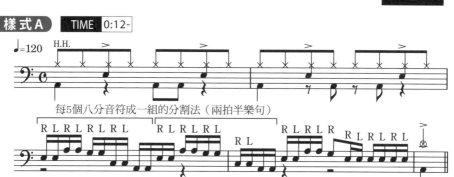

每5個八分音符成一組的分割法（兩拍半樂句）

由基本技法發展而成的鼓樂句。可說是傑夫・波爾卡羅（Jeff Porcaro）式樂句的溫尼版本。以每5個八分音符為一組，換言之就是兩拍半的樂句。這種分割法是溫尼的拿手招式。由於節拍的間隔感覺拉長了，所以打擊時要有剛好打在四分音符的四拍子拍點上的感覺。

樣式 B　TIME 0:27~

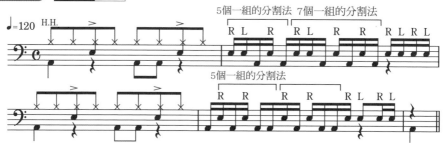

以手腳搭奏組合編成的奇數音符切割法樂句。這是將5個或7個音符為一組的固定樂句組合起來的手法，稱為音符分群（grouping）。第二小節有五與七的音符分群、第四小節則是內含五的音符分群形式。習慣了以後，也可以用自己的音符分群方式來練習。

樣式 C　TIME 0:41~

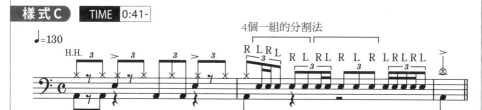

在三連音系列的節奏中應用不規則音符分割的過門例子。因為是三連音符，所以這邊用4個一組的分割法便是不規則的數拍形式。這是具有溫尼特色、扣人心弦的樂句劃分。將每拍拆開來看的話，其實看不出音符切割上有什麼特別之處，但從不規則的音符切割法觀點來看，同樣音型的重複便是此樂句的一大重點。

● 溫尼・克勞伊塔風格的技法

樣式 D TIME 0:00-

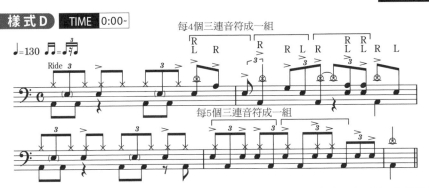

應用在夏佛類節拍上的例子。內含由每4個與每5個三連音符成一組所組成的過門。
第二小節以強音鈸（crash）為首拍、每4個三連音符為一組的方式進行分割，因此
從前一小節的第四拍開始計算為其重點。第四小節則是樣式B的三連音版本。

樣式 E TIME 0:15-

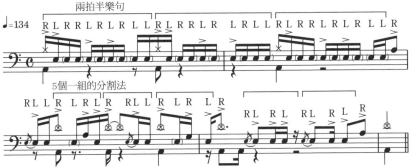

集結溫尼使用的奇數音符切割法而成的獨奏。前半段是使用了重音移動技巧的兩
拍半鼓樂句，採用複合交替重複打擊（paradiddle）。小鼓的重音完全集中在左手。
後半段是以強音鈸為首拍、5個十六分音符為一組的方式構成樂句劃分。兩者一起
做為過門使用可帶來非常特殊的效果。

樣式 F TIME 0:29-

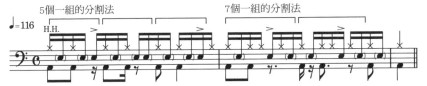

此為使用奇數分割的打擊順序來建構節拍樣式的例子。第一小節是採用RLRLL順
序的樣式。小鼓重音的加入方式是重點。第二小節採RLRRLRL7個音符為一組的分
割法，手部順序與大鼓同樣維持固定的打擊樣式。

樣式 G | TIME | 0:00-

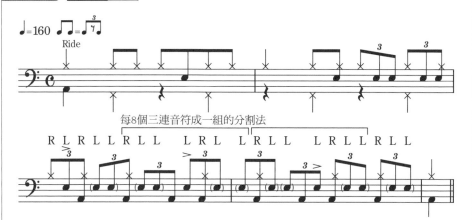

4 beat（四分音符節拍）下的不規則樂句劃分。由於每8個三連音符為一組的樣式形成類似16 beat的打擊形式，有如三連音之中忽然冒出16 beat般、可以說是一種變節拍打擊（metric modulation）的技法。打擊時耳朵不可被表面的節拍樣式影響。

樣式 H | TIME | 0:12-

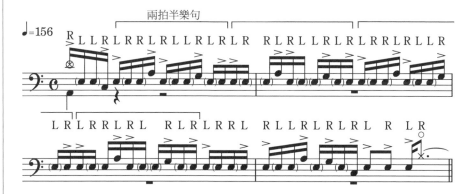

這是溫尼獨奏時會使用、運用複合交替重複打擊技巧的兩拍半技法。由於重複四次兩拍半樂句等同於兩小節加上兩拍，所以非常難掌握拍子感。這種情況下，已知不規則樂句是從第一小節第二拍開始，因此若重複四次後再補上一拍，就能到達第三小節的終點，用這樣的思考方式比較容易抓到拍子感。在高段的奇數音符切割手法中，有必要進行基於這種計算的編排思考。

向村上「Ponta」秀一學習旋律性的鼓演奏

成效
- 透過鼓演奏學會有效的「歌曲表現方法」。
- 能打擊出具抑揚感及活用留白的過門樂句。

樂句與技巧解說

村上「Ponta」秀一是日本引以為傲的頂級鼓手。從爵士樂到搖滾，其演奏範疇網羅所有的音樂類型。根據自身多樣的演出活動與經驗，使他總能帶來精確符合音樂需求的鼓演奏。在個性鮮明的鼓樂句之中，又總有一種活用留白來吟詠歌唱的味道，那些無法只用技術來說明的特徵也占了很大部分。一聽就知道出自Ponta之手的招牌鼓樂句相當多，他的鼓演奏不僅融入音樂，又像鼓舞著音樂整體般完全掌控住樂團的合奏。從樂句劃分的特徵來看，他利用音符的留白製造出節奏緩急的手法，散見於大量使用中鼓、落地鼓的旋律性鼓演奏中。

村上「Ponta」秀一
Murakami "Ponta" Shuichi

代表日本的錄音室級專業鼓手。在以歌唱為主的樂曲中，其具有旋律性的鼓演奏尤為出色

基本技法　TIME 0:00~

TRACK 44

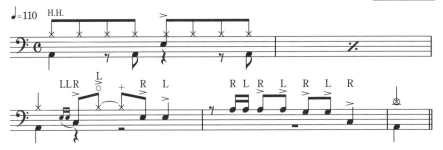
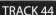

此為在減半時值的節拍中打擊過門的技法，開鈸的運用方法、及在第四小節留下聲音間隙的中鼓、落地鼓輪流打擊方式為樂句特徵。第四小節起頭的十六分音符不能用太強力道打擊，這是鼓樂句之所以圓滑平順的訣竅。

要點提示

在過門之中製造具有起承轉合的故事性打擊是理想做法。為此先用嘴巴唱出鼓樂句是最好的方法。舉例來說，第三、四小節大概是這樣唱「咚 噠喇懂ㄅ－噠噠、 嗚登登登等等懂」。只要能感覺出該樂句的味道即可。

樣式A TIME 0:16~

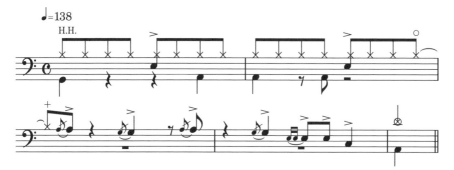

運用裝飾音 (flam)、活用留白的減半時值獨特技法。由於拍速平緩，裝飾音與主音也稍微隔開比較能營造氣氛。第四小節第三拍的雙擊裝飾音 (ruff)（輪音）也是整個樂句劃分的重點。用嘴巴唱的話會有帶捲舌音「得嘞噠噠懂」的感覺。

樣式B TIME 0:30~

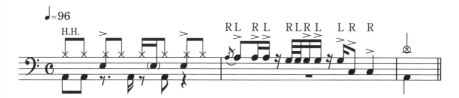

這種技法能表現出Ponta式的樂句劃分特徵。重點在於第二小節第二拍，這種起頭為空拍的手法能夠營造獨特的留白與速度感。與基本技法的範例一樣，三十二分音符的部分不要抵抗觸擊時的力量，稍微偏弱地加進來即可。同時也要留意整體的打擊順序。

樣式C TIME 0:42

此版本是利用與樣式B第二小節相同的音型，導入到最後切分音重音的高潮處。這個音型是從第二拍才加入為其重點。像這樣只是改變使用的情境、或移動拍子原本所在位置，就能變成另一種鼓聲表現方式。

● 村上「Ponta」秀一風格的技法

樣式 D TIME 0:00~

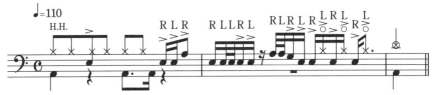

在連續出現三十二分音符音型的鼓樂句中,後半(第二小節第三、四拍)「嚓ㄅ嚓ㄅ嚓ㄅ–」的地方要以開鈸的狀態進行打擊。三十二分音符的部分要以每拍音量逐漸遞增的感覺來打擊。這種鼓聲表現方式便是此樂句的關鍵。

樣式 E TIME 0:11~

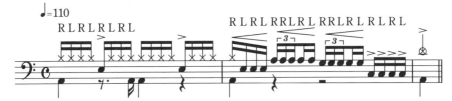

利用力道強弱變化的樂句劃分例子。三連音的部分從右手的雙擊開始是為了帶出音量漸強的感覺,打擊順序會直接關係到鼓聲的表現,又因為如果用左右手交替打擊(alternate)的話,會變成每拍都要調換打擊順序,因此還是按照樂譜的方式比較容易上手。

樣式 F TIME 0:23~

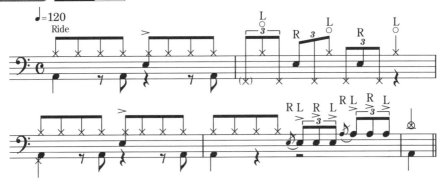

此範例展示減半時值下的加速感變節拍(change up)型的過門。通常,在均等節拍中的三連音都會過於引人注意,但用在減半時值時則能發揮有趣的效果。第二小節有爵士樂常用的技法,這樣的運用方式很獨特。最後的裝飾音(flam)要故意強調拍點的時間差,這便是鼓聲撩人的重點。

樣式G TIME 0:00~

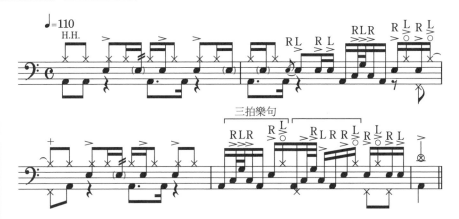

富有Ponta感覺的樂句劃分方式。第二小節第三、四拍「咚懂嘞懂咚噠�噠ㄊ」的這段樂句，會在「就是這裡！」的時機登場。第四小節則使用相同手法做成三拍樂句，雖然是個性十分鮮明的樂句，但使用在主旋律暫歇（break）、或旋律線的過場（pickup）等，也就是用在希望聽眾留下印象的地方時就會有效果。

樣式H TIME 0:15~

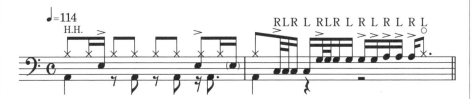

此範例利用中鼓、落地鼓的輪流打擊做出具旋律性的樂句劃分，而且是從落地鼓開始、逆時針方向讓筒鼓聲線向上移動的技法。與音符切割方式的相輔相成，起到了使樂曲氣氛加溫的效果。中鼓、落地鼓的逆時針迴旋打擊雖然具有很大的旋律性效果，但起頭若從右手開始的話會有難度，因此需要多加練習。左手打擊動作要如迅速逃離現場般俐落收回，以不妨礙動線為其要領。

難易度 ★★★★

向神保彰學習高技術性過門與左腳的拉丁響木節奏

成效
- 學會軍鼓基本技巧的過門之有效活用法。
- 學會左腳踩響木的拉丁節奏。

○ 樂句與技巧解說

神保彰
Akira Jimbo

以日本樂團 CASIOPEA 鼓手的身分活躍於樂界。拉丁音樂的演出活動也日漸增多、是日本引以為傲的技巧派鼓手

神保彰以日本融合爵士樂樂團——CASIOPEA的鼓手身分踏上專業之路，至今仍活躍於世界舞台。將軍鼓基本技巧（rudiments）等徹底活用於過門、以及精準無比的拍速都是他的鼓演奏獨特風格。無論是快速地流動般的移動式樂句、或是夾帶瞬間傾瀉而出的三十二分音符的手法等，全都非常帥氣。從技巧追本溯源，可以看見不少來自史蒂夫·蓋德（Steve Gadd，請見第90頁）、哈維·梅森（Harvey Mason）等大師的影響。近年來，他也積極致力於運用左腳的響木（Clave）來演奏拉丁節拍，打擊時要一邊維持響木節奏的獨奏，讓拉丁系的鼓手也相形失色。極致追求四肢獨立動作協調（4-way coordination）的演出更令其他鼓手難以望其項背。

○ 基本技法　TIME 0:00-

TRACK 47

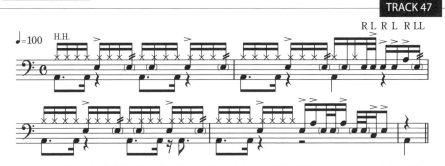

16 beat（十六分音符節拍）的神保式過門例子。重點要放在三十二分音符的使用方式及穿插在小鼓重音間、屬於軍鼓基本技巧中的雙擊裝飾音（ruff）的碎點（ghost note）上。這種充滿速度感的技法常見於他的演奏中為其特色。

（要點提示）
神保彰採用法式握棒法（french grip，請見第99頁），將運指靈活度發揮至最大以完成雙擊等動作。另外，鼓組設置上也極力降低各筒鼓與小鼓間的高低差，讓鼓點的移動得以順暢進行。像這樣透過調整樂器設置與握棒，以創造符合科學的打擊方式，也足以做為技巧性演奏的範本參考。

●神保彰風格的技法

樣式A　TIME 0:17~

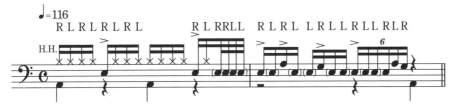

這是使用了五連擊輪音（5 stroke roll〔譯注：此處指第一小節最後的三十二分音符連接到下一小節第一拍重音時的RRLL +R形式〕）、以及史蒂夫・蓋德式的「ratamacue」節拍（譯注：此處指第二小節第三拍六連音裡、從雙擊裝飾音開始連接到第四拍的大鼓重音時的LLRLR+重音形式）組合而成的樂句。要領是重音以外的所有小鼓鼓點要盡量維持低音量。左手打擊碎點時，若打在比小鼓中心稍微左邊的位置，便更容易以小音量來打擊。實際上，神保彰似乎也是採這樣的方式。

樣式B　TIME 0:27~

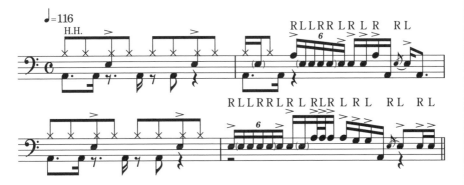

使用含有輪音的六連音樂句的過門例子。這種在六連音的最初與最後一擊加強重音的形式，可以說是軍鼓基本技巧中的六連擊輪音（6 stroke roll）的應用。第四小節三十二分音符的使用方式也是常用於樂句劃分的編排上。打完四連擊後必須迅速移動到下一個中鼓便是此處的重點。

●神保彰風格的技法

樣式C TIME 0:00~

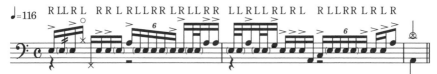

使用軍鼓基本技巧編排的變化版樂句。同樣式B,用大量的六連音與雙擊裝飾音
(ruff)做出重音的移動為其特色。要領是重音的部分全部統一用右手打擊。在一
定程度以上的快節奏時,雙擊裝飾音節奏聽起來會與六連音差不多。

樣式D TIME 0:11~

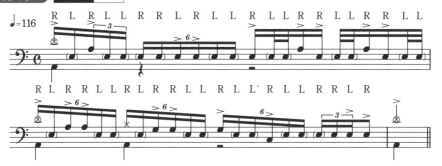

此樂句例子使用獨奏常見的打擊順序。用樣式B中六連音樂句的反轉型與雙擊裝飾
音做出重音移動,再加上左右單擊+右雙擊+左雙擊(paradiddle-diddle,〔RLRRLL〕)
的六連音樂句。神保式的演奏祕訣在於右手動作的操控。

樣式E TIME 0:22~

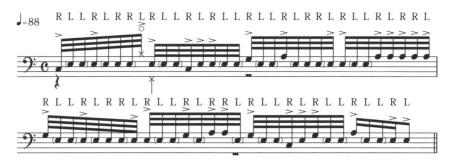

使用三十二分音符的複合交替重複打擊(paradiddle)技法。這種手法多半用於獨
奏等,想展現令人目不轉睛的快手神技的時候。整體來說用最多的複合交替重複打
擊順序是第一拍那樣的打序。首先要一邊確認打擊順序與移動動線,再慢慢提高
速度。剛開始練習時,也可以只打在小鼓上。

樣式 F TIME 0:00~

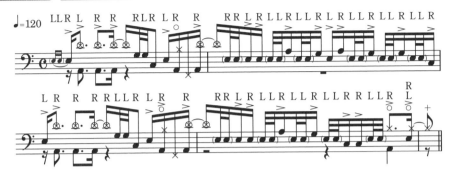

在最高潮重音樂句間加入過門形式的例子。此例特徵在於是以雙擊裝飾音的樂句劃分為主所編排而成。第一、三小節最後強音鈸的切分音之後，接著要用右手的碎點開始下一小節。重點要放在左手的碎點與右手順暢地在各鼓間移動的方法。

樣式 G TIME 0:13~

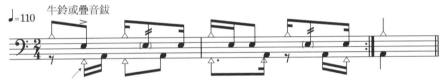

此樣式為左腳使用拉丁響木的松戈節奏（songo pattern）基本型。響木（wood block）設置在左腳腳下，使用大鼓踏板踩踏。右手打牛鈴，腳下的拉丁響木節奏是2-3形式（一小節踩2下、下一小節踩3下）。首先在左腳的響木節奏基礎上加入右腳大鼓，接著加上右手打四分音符，最後是左手的小鼓，可以像這樣將樂器循序漸進地加進來練習演奏。

樣式 H TIME 0:23~

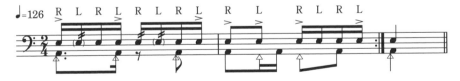

這是3-2形式（一小節踩3、下一小節踩2下）的曼波拉丁響木節奏（mambo clave）變化型。請注意，左腳的響木節奏與樣式G不同。小鼓的重點在於重音與輪音的處理，可以從一邊維持兩腳的音型、手部一邊做十六分音符的交替單擊開始練習。

向巴迪・瑞奇學習圓滑流暢的小鼓獨奏

成效
- 學會以小鼓為主體的獨奏。
- 有助於提升包含重音移動在內的加速技巧。

○ 樂句與技巧解說

　　巴迪・瑞奇（Buddy Rich）是從搖擺爵士樂時代持續活躍至今的超級鼓手，其運棒技術被譽為「鼓神」。特別是無人可比的小鼓打擊技巧，其速度感與華麗的運棒動作，都可以用精彩無比一詞來形容。單擊、雙擊、複合交替重複打擊等各式技巧，在他手上全都能運用自如。他那一眨眼的時間內便能源源不絕地打擊出鼓聲的小鼓獨奏更是成為樂界傳說。爵士樂裡不可或缺的連續音輪鼓（buzz roll）、右棒打左棒（stick shot）等手法也常見於他的獨奏中。速度感源自扎根於左右手平衡良好的運棒動作、以及重音移動的準確度，也因此堪稱是運棒控制的範本。尤其只用左手的連擊更是令人驚艷。

巴迪・瑞奇
Buddy Rich

代表搖擺爵士樂時代的技巧派爵士鼓手。以華麗的獨奏風靡一世

○ 基本技法　TIME 0:00-

TRACK 50

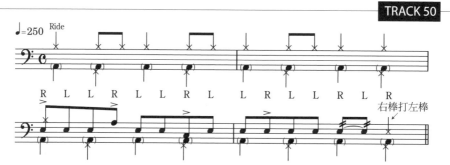

這是將重音的移動、連續音輪鼓、右棒打左棒等，在瑞奇的小鼓技巧中不可或缺的奏法全都使用上的獨奏樂句。重點在於大鼓只是輕踩在四分音符的拍點上。這就是搖擺爵士樂的傳統手法。

要點提示

連續音輪鼓的英文為buzz roll，也可稱為press roll，就是在鼓面上用鼓棒輕壓讓它發出細碎的「噠拉拉」彈跳聲。而右棒打左棒則是用左棒棒尖抵住鼓面、右棒打擊左棒棒身的打擊法。

● 巴迪‧瑞奇風格的技法

樣式 A　TIME　0:09-

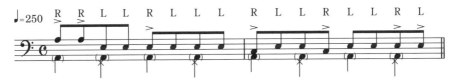

此為重音鼓點都用右手、中間的小鼓鼓點則用左手打擊的手法,常見於巴迪‧瑞奇的演奏中。左手很多三連擊以上的打擊。打擊右手重音的連擊時要留意第二擊不可變小聲。最後的重音鼓點會連接到後面的演奏,所以打序是RL。左手用手指控制以均一的力道打擊。

樣式 B　TIME　0:15~

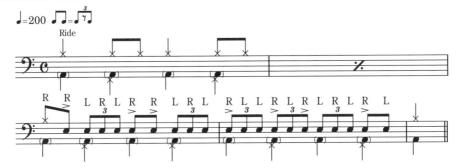

以三連音系列的重音移動來編排的樂句劃分,可應用在爵士樂的過門或獨奏。左手一小部分是使用雙擊、重音由右手負責(第四小節開頭)為此處要領。像這樣把重音集中放在右手、較容易將強力壓鼓框重音加入打擊的手法也是瑞奇風格的一大特徵。

樣式 C　TIME　0:26-

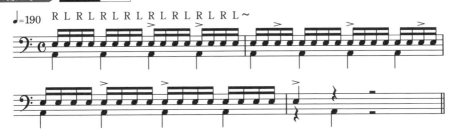

以快速的單擊式重音移動所做成的獨奏。均一的打擊時間點與強弱起伏分明的重音為此重點。重音也是全部統一用右手打擊。當右手要從無重音的連擊移到有重音處時,逐步將手腕角度提高會比較容易擊出重音。

Buddy Rich　79

巴迪・瑞奇風格的技法

TRACK 51

樣式 D　TIME 0:00~

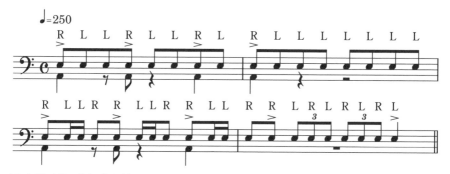

這也是強調重音移動的複合樂句劃分，左手連擊增加（第二小節）。第三、四小節要把重點放在打擊順序上。快速的雙擊都用左手，其他則用右手。當然也可以用不同的打擊順序，但是這樣的打序最能呈現出搖擺感（swing）。另外，（小鼓）重音與大鼓鼓點同步也是重點。

樣式 E　TIME 0:08~

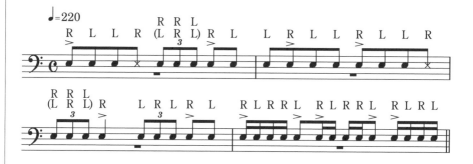

此例為使用右棒打左棒（stick shot）手法的獨奏樂句。右棒打左棒之後的三連音是從右手開始打擊，也就是右手在打完左棒後立刻移到鼓面上做打擊的形式。但也有LRL這樣從左手開始的情況，這時要如照片中的手勢那樣，先把左手鼓棒的角度稍微上抬以利於下一拍移往鼓面做打擊的動作。

樣式F　TIME　0:00~

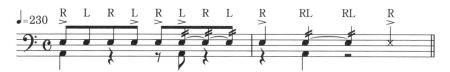

此為將連續音輪鼓（buzz roll）編入獨奏樂句的例子。打連續音輪鼓的連擊時，鼓棒角度不要垂直於鼓面、而是要有（上提後）由外向內斜斜地落下輕敲的感覺，如此便能做出打擊聲波均一的輪音。這個手法因為很像打發奶油的動作，所以又有「鮮奶油輪音（whipped cream roll）」的別稱。

樣式G　TIME　0:07~

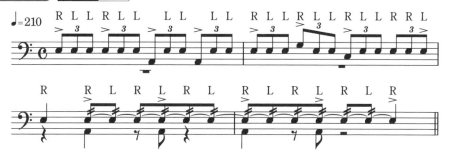

以左手的雙擊與連續音輪鼓的重音移動所編排而成的獨奏樂句劃分。打擊左手雙擊的連擊時，不可施太多力壓住鼓面、要放鬆保留彈跳力道。打擊重音時也要注意不能讓反彈中斷。

樣式H　TIME　0:17~

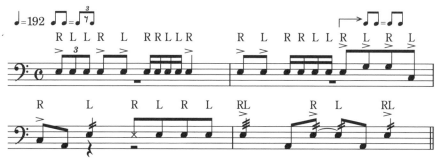

穿插十六分音符的快速連擊獨奏，第四小節有右棒打左棒加上連續音輪鼓的組合演奏。十六分音符的快速連擊盡量做到每個打點均一就能提升速度感。第二小節第三拍開始不需要反彈力道直接打擊。第三小節中，從左手連續音輪鼓接到右棒打左棒的組合演奏，則要注意接下來一個鼓點是從左手開始。

難易度 ★★★★

向麥克‧波諾學習進化型雙大鼓技巧

成效
- 學會更高階的雙大鼓技巧。
- 實際體會高速手腳搭奏組合的速度。

◯ 樂句與技巧解說

麥克‧波諾（Mike Portnoy）是夢劇場樂團（Dream Theater）的一員，也是活躍於樂界的技巧型搖滾鼓手。最為人熟知的是他對不規則拍也能應付自如的雙大鼓技巧、以及從多顆鼓鈸件套組設置激發而出的豐富演奏。即便夢劇場樂團的樂曲大多是節奏變化多端的組曲，波諾也總能將符合那些曲子的複雜節奏，以極為輕鬆的方式打擊出來。此外，結合雙大鼓的高速過門也是深具魅力。他不僅熟稔軍鼓基本技巧等鼓技，在舞台上也擁有強大的表演能力。波諾所使用的鼓設備是由兩個鼓組合體而成、被稱為「雙怪物（twin monster）」的巨型鼓組，並且會依樂曲來挑選打擊的鼓組。他的鼓技與吸引眾人的魅力氣質，對年輕鼓手有深遠的影響力。

麥克‧波諾
Mike Portnoy

擅長不規則拍及高速過門等必須經過計算才能打擊的技法，是充滿數學感的鼓演奏。以夢劇場樂團成員的身分活躍於樂界

◯ 基本技法　TIME 0:00~

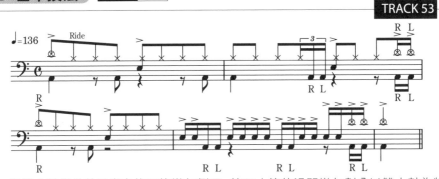

把雙大鼓當做效果音來使用的樂句例子。第四小節的過門樂句劃分以雙大鼓為特徵。用強音鈸的連擊配合雙大鼓鼓點也是慣用手法。要自然而然地熟練這種演奏，慢慢習慣雙大鼓。

要點提示

在節奏樣式中局部使用雙大鼓時，要注意右手的節奏不能亂掉，為此兩腳務必保持平衡一致。由於加上左腳動作之後容易破壞兩腳的平衡，因此要從右手→右腳→左腳的順序反覆練習連擊。

麥克・波諾風格的技法

樣式A TIME 0:14~

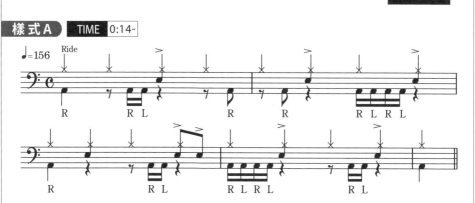

在8 beat（八分音符節拍）中隨機加入左腳大鼓的樣式。因為右手是打四分音符，
所以不容易維持節拍感。為此，首先大鼓部分只踩右腳，等到基本節拍熟悉了之後
再加進左腳的鼓點，以節奏穩定為目標來練習。

樣式B TIME 0:27~

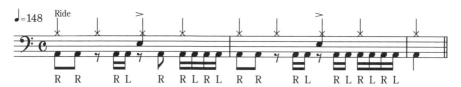

同樣式A的手法但增加許多雙大鼓的連擊。因為是減半時值的節拍，要留意維持節奏
的穩定。剛開始練習時若先以右手打擊八分音符的話，便形成右手、右腳同步動作的
形式，這樣一來也比較容易掌握手腳的掌控。

樣式C TIME 0:36~

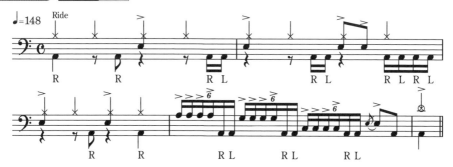

同樣式A、B的手法，又再加上編進雙大鼓鼓點的六連音過門。這個過門非常有效地
提升了速度感及氣勢。雙大鼓連踩的時間間隔不可拖沓、也不能與手部的鼓點重
疊。

● 麥克·波諾風格的技法

樣式 D　TIME　0:00~

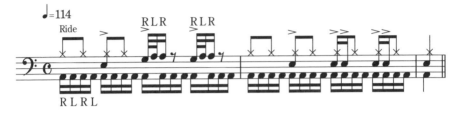

在一般的 8 beat（八分音符節拍）雙大鼓連踩樣式中常使用的過門手法。各小節第三、四拍的樂句要呈現手腳搭奏組合的聽覺效果，同時也要維持住雙大鼓的連踩。連踩維持得好便能做出有氣勢的過門。

樣式 E　TIME　0:11~

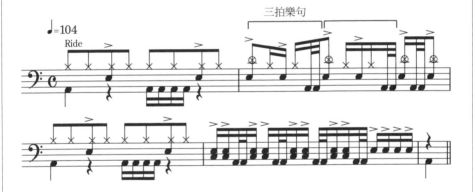

運用雙大鼓鼓點過門的變化版樣式。第二小節使用三拍樂句的手法，不僅可使用在八分音符的六拍子上，也常做為獨奏的樂句劃分手法。第四小節的過門中，兩手同時打擊落地鼓與小鼓、中間再填入雙大鼓的形式，會比單打小鼓更加彰顯魄力。無論使用哪種手法，最重要的是雙大鼓的雙擊必須踩得緊湊穩定。

樣式F TIME 0:00~

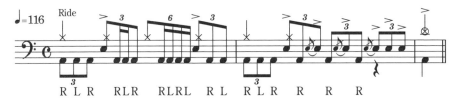

在三連音系列的節奏中使用雙大鼓的例子。三連音的雙大鼓踩擊順序比較複雜要好好留意。請注意此樣式都是由右腳先踩。在一般連續擊出三連音的情況下，每過一拍時腳的順序就會有變化。不過，此樣式採用的手法是在複雜的音型中仍然保持同一隻腳先踩。只要熟練右手、右腳、右腳的三連音組合動作，也會比較容易處理第一小節第二、三拍那樣的雙大鼓踩擊。

樣式G TIME 0:11~

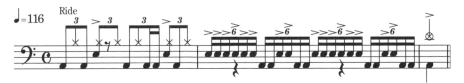

此為三連音系列的節奏樣式與過門例子。同樣式C，後半六連音的過門也可以用於一般的節拍中。第一小節的技法重點在於，右手腳踏鈸與大鼓變成交互打擊狀態。此外，六連音的過門也因雙大鼓的連踩十分緊密，而使手腳的搭奏組合變難了。

樣式H TIME 0:22~

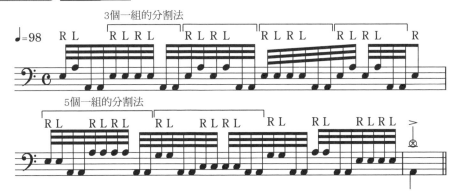

做為麥克‧波諾拿手的高速雙大鼓過門的變化型節奏，而常被使用的技法。前半是每3個十六分音符為一組、後半則是每5個十六分音符為一組，在高速演奏狀態下與旋律性效果相輔相成，產生獨特的鼓聲。高速下的手腳搭奏變得相當困難，因此要從慢速開始練習，手部的移動也要盡量流暢。

Mike Portnoy　85

向賽門‧菲利浦斯學習強化左半身的演奏

成效
● 可調節雙手肌肉的平衡。
● 做為練習法活用於四肢自由度的提升。

○ 樂句與技巧解說

賽門‧菲利浦斯（Simon Phillips）是相當活躍的技巧型鼓手，不僅與吉他手傑夫‧貝克（Jeff Beck）等知名樂手有許多共演經驗，演奏類型也極為廣泛，橫跨搖滾樂到融合爵士樂等各種音樂領域。此外，他在傑夫‧波爾卡羅（Jeff Porcaro）去世之後曾加入托托樂團（ToTo）。他具有能夠左右開弓、無論用左右手打腳踏鈸或疊音鈸都有辦法維持節拍的能力，也是他的演奏最大特徵。尤其，腳踏鈸有相當大的比例採左手打擊，及使用右撇子鼓組設置、但採用雙手不交叉的開放式奏法。他屬於擅長以雙大鼓搭配許多顆筒鼓，並且利用鼓點數多、技術性高的演奏來大展身手的類型，所以雙手都能自由運棒就是他最大的武器。演奏中可見大量雙大鼓技巧與切分音的使用，也是另一大特徵。

賽門‧菲利浦斯
Simon Phillips

前托托樂團的成員、英國錄音室級專業鼓手。技巧性強且有顆搖滾魂

○ 基本技法　TIME 0:00-

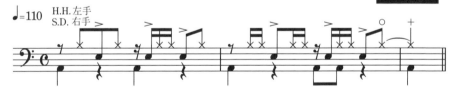

TRACK 56

以左手打擊腳踏鈸的形式。乍看之下好像很難，不過從打擊順序來看，由於把本來應該從右手開始的第一拍正拍都拿掉的關係，所以反而很容易上手。做為讓左手習慣打擊腳踏鈸感覺的訓練也相當有效。注意大鼓與左手的節拍必須準確。

要點提示

為了方便右手打腳踏鈸、左手打小鼓，通常會將腳踏鈸與小鼓設置成高低落差。但是，用左手打腳踏鈸的時候，沒有高低落差反而較容易打擊（參考照片），可調整成與小鼓鼓面差不多的高度。當其他筒鼓鼓點很多時，便可明顯感受到不易被腳踏鈸妨礙打擊的好處，因此很適合這樣設置。

● 賽門‧菲利浦斯風格的技法

樣式 A TIME 0:10-

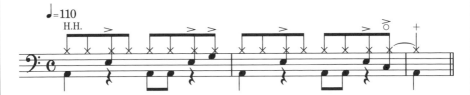

用右手打擊小鼓與中鼓、落地鼓的8 beat樣式，左手的腳踏鈸要練到可以用下擊與
舉擊來維持計拍節奏。此外，當右手打擊中鼓或落地鼓時，不可被左手的重音影響
而打得太大聲。用左手打拍領奏的話，右手便可以像這樣自由移動了。

樣式 B TIME 0:21-

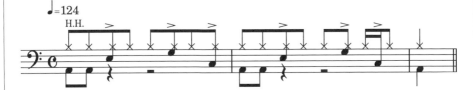

這也是編入中鼓、落地鼓的樣式一例。賽門‧菲利浦斯的演奏乍聽之下不會讓人聯
想到是用左手打拍領奏，但聽到這種演奏會知道是用左手打擊腳踏鈸。因為用一
般方式打擊的話，左手很難移動到落地鼓上。

樣式 C TIME 0:31-

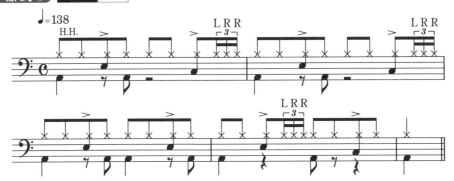

此樣式也是不適合用正常的雙手交叉打擊方式。正因為是用左手打8 beat計拍，右
手才能輕易地打擊到落地鼓及一些增添節奏表情的腳踏鈸拍點。若是使用右手打
腳踏鈸的形式，左手就必須快速移動到落地鼓上，可知會有多麼難以辦到。

● 賽門・菲利浦斯風格的技法

TRACK 57

樣式 D | TIME | 0:00~ |

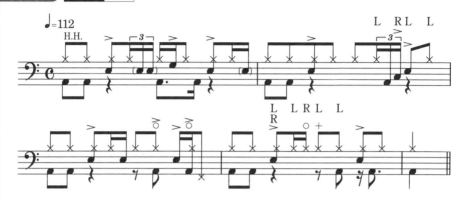

此樣式使用了更加複雜的鼓點組合。可以有效地發展左手打腳踏鈸、右手打小鼓與其他筒鼓的這種打擊形式。只要像第一小節這樣用右手加入小鼓碎點（ghost note），就可以做出更實用的演奏。第四小節的腳踏鈸開鈸音是用右手打擊。

樣式 E | TIME | 0:14~ |

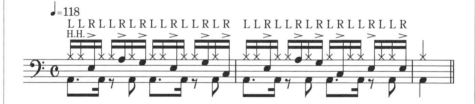

右手在小鼓及其他筒鼓間移動打擊、帶有拉丁感的樣式一例。因為是右手與右腳必須密切搭配的形式，因此做為促進右半邊手腳獨立演奏能力的練習很有幫助。還可以用右手打擊疊音鈸、手部用相反順序打擊看看，如此就會變成更進階的四肢獨立動作協調（4-way coordination）的強化訓練。

樣式F TIME 0:00~

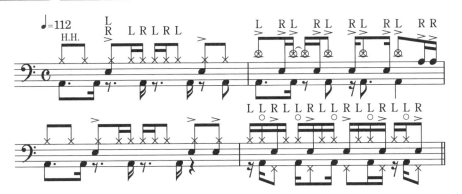

此為含有賽門・菲利浦斯式的切分音過門手法。以左手打擊強音鈸、腳踏鈸。打擊
要領是第四小節的腳踏鈸開鈸音要強調出重音的感覺。注意左手的開鈸必須準確
與大鼓同步。

樣式G TIME 0:15~

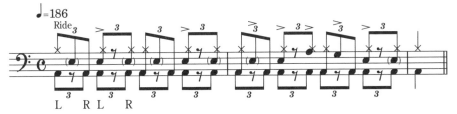

使用雙大鼓做夏佛 (shuffle) 節拍的例子。此種樣式下,腳部動作也由左腳先踩擊。
手部也是由左手的疊音鈸先開始打擊(譯注:菲利浦斯會將疊音鈸設置在左手邊)。這種情
況下,右手小鼓碎點的打擊方式會變得相當困難。即使不踩雙大鼓,還可以單純做
為維持手部夏佛節拍的練習。

樣式H TIME 0:22~

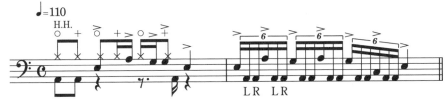

使用雙大鼓的過門,這是賽門・菲利浦斯的拿手絕招。這種樂句也是由左腳先踩擊。
做為手腳搭奏組合的練習很有效果。注意第二小節不可因左腳踩太慢而使鼓聲產
生「噠 咚咚・噠 咚咚」的間斷感。

向史蒂夫・蓋德學習軍鼓基本技巧的應用

成效
- 學會將軍鼓基本技巧應用於整組鼓組。
- 學會不被現有手法限制的鼓演奏。

○ 樂句與技巧解說

史蒂夫・蓋德
Steve Gadd

在融合爵士樂界引起革命的傑出錄音室級專業鼓手。他的影響力無遠弗屆

史蒂夫・蓋德（Steve Gadd）是一名從融合爵士樂到流行樂都能應付自如的全能型鼓手，主要以紐約為活動據點，活躍在各大錄音室、現場表演。他的演奏因把軍鼓基本技巧應用於整組鼓組上而聞名，這不僅是技術面上的追求，也是運用軍鼓基本技巧做為一種製造律動感的手段。實際上，他在過去所屬的 Stuff 樂團中，就是使用軍鼓基本技巧為以節奏藍調為主體的演奏，注入明確的律動感。像這樣直接與節拍連結的打擊技巧應用正是史蒂夫・蓋德的演奏精髓，無論是節奏樣式或過門，利用技巧結合樂曲表現這一點有許多值得參考之處。

○ 基本技法　TIME 0:00-

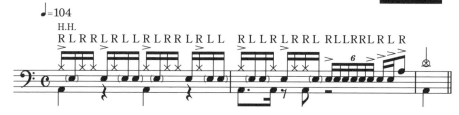

TRACK 59

運用複合交替重複打擊（paradiddle）的機械式節奏樣式就是蓋德的招牌特徵。此例是將基本的複合交替重複打擊的打擊順序應用到節奏樣式上，重點在於要盡量壓低小鼓碎點的音量。六連音過門也是蓋德固定使用的手法。

要點提示

想做出史蒂夫・蓋德式的鼓聲有一個重點，可以考慮在小鼓上使用消音環這個方法。消音環可以消除殘響，便於控制小音量的鼓點，以得到蓋德式的鼓聲。用普通的消音方法也可以。

● 史蒂夫‧蓋德風格的技法

樣式 A　TIME　0:12~

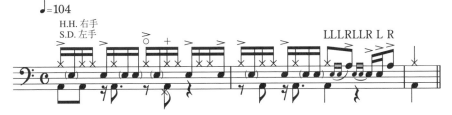

使用複合交替重複打擊做出的變化版節奏樣式,再加上雙擊裝飾音過門的組合。重
點在於小鼓雙擊裝飾音 (ruff) 與碎點的音量要一致,不可忽然暴衝。複合交替重複
打擊要確實做出四分音符拍點上的重音,包含開鈸音也是。

樣式 B　TIME　0:22~

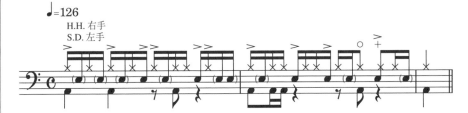

以左右交替單擊與複合交替重複打擊組合而成的手法,蓋德就是運用這樣的搭奏組
合建構屬於他個人特色的節奏樣式。受到複合交替重複打擊的順序變化之影響,請
留意第一小節第四拍的腳踏鈸重音也因而產生部分變化的地方。這種發生在腳踏鈸
節拍上的變化也是使用複合交替重複打擊的目的之一。

樣式 C　TIME　0:31~

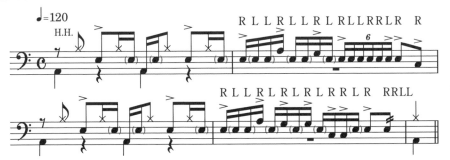

使用複合交替重複打擊順序的過門一例。打節奏時同樣要壓低小鼓碎點 (ghost
note) 的音量並強調出重音。第四小節最後所使用的五連擊輪音 (5 stroke roll) 也
是一種做為小鼓碎點的作用來過場的常用手法。

● 史蒂夫·蓋德風格的技法

樣式 D TIME 0:00-

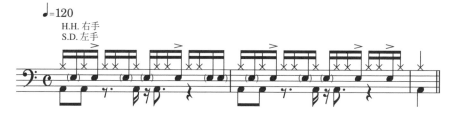

這是被稱為莫三比克節奏的拉丁系樣式,是蓋德的招牌手法。從打擊順序來看可以說是複合交替重複打擊的應用。他在打這個節奏時大多使用牛鈴,更能增添拉丁音樂的感覺。

樣式 E TIME 0:10-

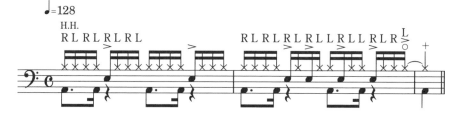

這是在 16 beat(十六分音符節拍)基礎上做小鼓招式變化的進階樣式,偶爾使用可以增加節奏變化。這是有如複合交替重複打擊的手法般,在某一瞬間加入左手的雙擊,重點是右手小鼓的重音必須維持整齊一致。這也可以說是一種與左右交替單擊的搭奏組合。

樣式 F TIME 0:19-

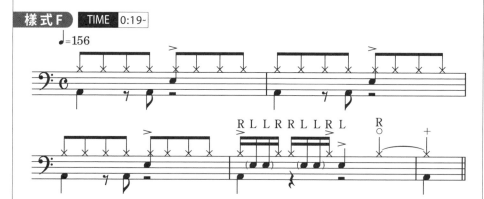

此為兩倍速感的加速感變節拍(change up)手法,並以左右手分別在小鼓與腳踏鈸上做雙擊輪音的形式。巧妙利用這種細碎音符的單手雙擊來增添節拍的緊張感。

樣式G TIME 0:00-

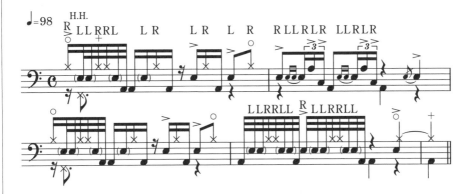

將樣式F的手法更進一步發展而成的節奏樣式,重點在於大鼓的使用方式。在第一拍強調腳踏鈸開鈸音是蓋德的招牌手法。第二小節則是應用軍鼓基本技巧中的「ratamacue」節拍而成的樂句,雙擊裝飾音的部分要盡量壓低小鼓的音量。第四小節是大量使用單手雙擊的兩倍速感節奏,充滿了速度感。

樣式H TIME 0:16-

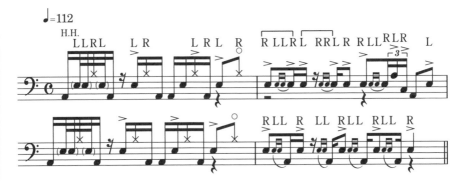

第一、三小節第一拍應用了「ratamacue」節拍,由小鼓的碎點帶出速度感。後面的過門則是雙擊裝飾音的應用, ⌐ 部分為左右對稱的打擊順序。第四小節是在雙擊裝飾音後接上大鼓鼓點,這也是常見的手法。

向戴夫‧威克學習高段手腳協調合作

成效
- 理解高階的手腳搭奏組合的架構。
- 提升雙手＋雙腳的獨立性。

🔵 樂句與技巧解說

　　戴夫‧威克（Dave Weckl）以史蒂夫‧蓋德後繼者之姿，登場於融合爵士樂的舞台。坐擁新世代技巧型鼓手的地位屹立不搖。在四肢獨立動作協調（4-way coordination）能力已進化的演奏中，最大特色就是用手腳搭奏組合編排出的多樣化樂句。此外，運用六連音與三十二分音符，以閃電般的神速絕技不停打擊出的鼓聲，乍聽之下給人一種一時之間不知道發生什麼事的感覺，不過，他的演奏相當流暢且表情豐富，這是單純炫耀技巧的演奏根本無法比擬。無論多麼複雜的演奏，他都能做出有如機械般的精確打擊，這就是他精心修練的成果。

戴夫‧威克
Dave Weckl

從爵士鋼琴大師奇克‧柯瑞亞（Chick Corea）的樂團中嶄露頭角、融合爵士樂界的大明星。拉丁節奏也在他的守備範圍內

🔵 基本技法　TIME 0:00-

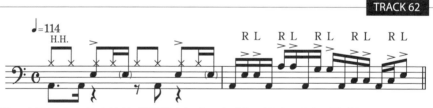

TRACK 62

第二小節是十六分音符的手腳搭奏組合。由手部2鼓點＋腳部1鼓點組成3個音是戴夫‧威克常活用於各種場合的樂句劃分方式。請先把這種最基本的搭奏組合融會貫通。

要點提示

三連擊樂句（手2＋腳1等這種3個音連擊的通稱）的第一個音從腳還是從手開始，打擊上會有不同的感覺。因為腳先踩的話，要控制手部的打擊時機；反之，手先打的話，則要控制腳部的踩擊時機。可以從自己覺得容易上手的方式開始，但最終要練習到無論用哪種方式打擊都沒有差別的程度。

○ 戴夫・威克風格的技法

樣式A TIME 0:11~

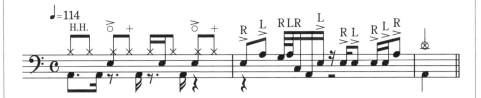

過門時加入大鼓鼓點的樂句劃分例子。因為夾帶了大鼓音，使得聲音的音程範圍擴大，此外手部移動的自由度也提高了，因此很容易做出這種細分化音符的樂句劃分。在威克的演奏中很常看到將這項優點發揮到極致的樂句。

樣式B TIME 0:22~

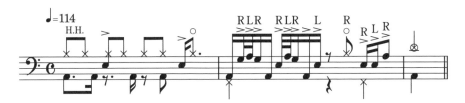

這也是一個與樣式A同樣手法的過門，只是手腳搭奏組合要稍微複雜一點。第二小節第二拍的打擊順序可能要花一點時間熟悉，第一、二拍是在基本技法編入三十二分音符的形式。細分化音符的編入方法用得巧妙是製造威克式鮮明演奏的關鍵。

樣式C TIME 0:33~

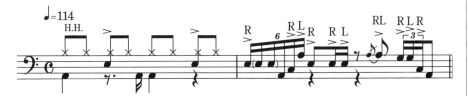

第二小節是戴夫・威克經常使用的六連音樂句劃分例子，大鼓→落地鼓連接處會出現類似雙大鼓的聲音效果。第一、二拍的樂句做為樂曲過場也會很帥氣。另外，小鼓碎點在此處是擔任延續聲音的角色，因此盡量收斂打擊力道是其重點。

● 戴夫・威克風格的技法

樣式 D | TIME | 0:00~

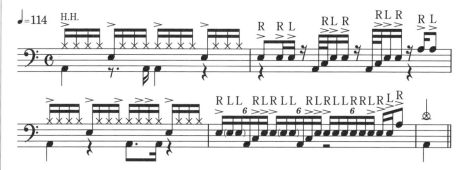

活用樣式C中大鼓→落地鼓的鼓點組合而成的進階版過門。第二小節二、三、四拍頭一個音符不打擊的手法可以製造緊張感。大鼓與落地鼓的鼓點要盡量打得緊湊一些。第四小節則是樣式C的連續技，重點放在小鼓的重音上。

樣式 E | TIME | 0:16~

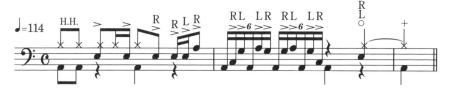

三連擊樂句的應用，由大鼓先行的形式。三連擊之處要注意手部打擊順序每次都左右相反。這樣做可以變更筒鼓的打擊順序、做出具旋律性的聲音變化。這也是他的演奏之所以聽起來神乎其技的祕密。

樣式 F | TIME | 0:26~

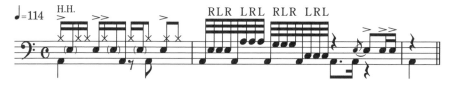

將樣式E的手法導入三十二分音符所發展出的變節拍而拍速不變的過門 (change up fill-in)。手的部分是三連擊，打擊順序也是每次都左右相反，但是這裡的用意較偏向是為了讓加速變得可行。當然，若更動打擊鼓組中的不同部位，就能製造出更多樣化的樂句劃分。全部的三十二分音符連擊都只用手打擊的話會有難度，但如果是用本範例的手法便能夠用相當快的速度打擊出來。

樣式 G　TIME 0:00-

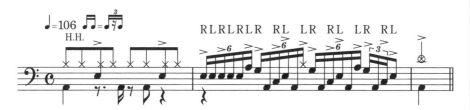

三連擊樂句的發展應用型，因為六連音的起頭拍點不是從大鼓的踩擊開始，所以難度又更高了。手部打擊順序也是每次都左右相反，並且一部分的筒鼓鼓點改由腳踏鈸代替，這樣的打擊形式會充分使用到整個鼓組的樂器，也是威克手法的特徵。這或許就是樂句之所以不單調的祕密。

樣式 H　TIME 0:12-

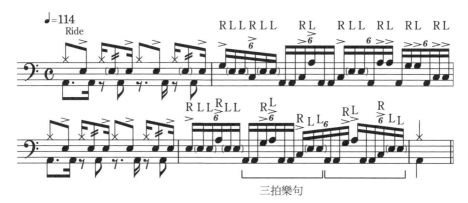

三拍樂句

此為將雙大鼓鼓點編入過門的例子，在他的手腳搭奏組合的樣式中，這是相當頻繁使用的其中一種。此樣式必須具備高段的腳部控制能力。第二小節是三連擊樂句形式，第四小節則是三拍樂句的形式。請確實練習手部2鼓點＋腳部2鼓點的搭奏組合動作。

向泰利・波齊奧學習四肢獨立動作協調

成效
- 可以使用定型樂句做各式四肢獨立動作協調的練習。
- 做為練習材料藉此找出四肢弱點並加以克服。

○ 樂句與技巧解說

泰利・波齊奧
Terry Bozzio

擅長複合節奏或不規則拍子、固定音型的獨奏表演等，挑戰人類極限的技巧派鼓手

受到法蘭克・札帕（Frank Zappa）挖掘而一躍成名的泰利・波齊奧（Terry Bozzio），在大眾認知裡是一名常用複節奏（polyrhythm）的技巧派鼓手，是其他的搖滾樂鼓手無法與之相比的一號人物。在此之後的音樂活動更是將複節奏的概念擴大，運用各種固定音型（ostinato）擴展他驚艷世人的獨奏表演。他的演奏風格中可看到東尼・威廉斯（Tony Williams）的影響，在眾多演奏中都大量使用了軍鼓基本技巧、奇數分割節奏等手法。另外，還常使用雙大鼓的裝飾音（flam）等，雙腳技巧也十分優秀，此技術也活用在固定音型上。獨奏表演時的鼓組設置也讓人驚奇不已，甚至會用上能發出一系列音階鼓聲、多達十幾件的筒鼓和銅鈸來填滿整個鼓組。

○ 基本技法　　TIME 0:00-

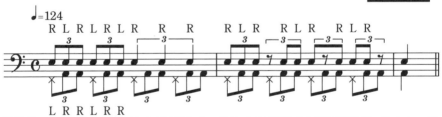

TRACK 65

雙腳使用固定音型的三連音練習樣式。手的部分則是有兩拍三連音、也有每4個三連音為一組的樂句劃分樣式，再加上腳部的大鼓雙擊，使演奏變得相當困難。右腳的雙擊不放鬆踩的話就沒辦法與手部的節奏同步，這點必須注意。

要點提示

這種四肢獨立動作協調（4-way coordination）的練習重點是放慢速度，必須一個樂句一個樂句分次反覆練習。剛開始可能很難放鬆地打擊，但請盡量確實做出手腳的打擊動作，畏畏縮縮地打擊反而會有反效果。請用左腳的四分音符為基準。

● 泰利・波齊奧風格的技法

TRACK 65

樣式A TIME 0:10-

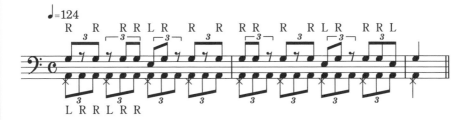

與基本技法一樣的固定音型,左腳必須同時踩腳踏鈸與大鼓踏板(雙大鼓其中一個踏板)。大鼓聲聽起來必須是清楚的三連音。手部節奏類似非洲打擊節奏(afrobeat)形式,右手與右腳的搭奏組合動作相當困難。最好一邊確認音符的位置、一邊慢慢加快速度。

樣式B TIME 0:20-

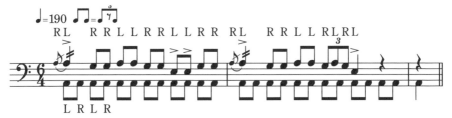

此為泰利・波齊奧會使用的其中一種節奏樣式,雙腳持續踩夏佛(shuffle)節拍,同時手部形成特定的打擊樣式型。第一拍的音符是在單擊裝飾音後、左手用連續音輪鼓的方法打擊出「嗒拉拉」的聲音,屬於波齊奧式的軍鼓基本技巧。另外,要注意手部與腳部的打擊順序有很大差異。小鼓都是重音,並且不扣上響線(snappy)。

●泰利・波齊奧的獨奏中,常見自由游走在許多筒鼓之間的節奏樣式。他的握棒法如左邊照片,是採「德式握法」,以手背朝上。手腕=連擊、手臂=移動可以輕鬆分擔不同任務,非常適合用於快速移動的打擊動作。此外,右邊照片中的「法式握棒法(french grip〔=timpani grip〕)」則是方便手指控制鼓棒,很適合在快速的銅鈸圓滑奏中使用。而介於兩者中間的是「美式握法」(中間照片),若能分別運用這三種握棒法的話,便能拓展演奏表現的寬廣度。

泰利·波齊奧風格的技法

樣式 C TIME 0:00-

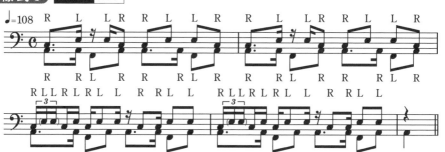

此為使用雙大鼓固定音型 (ostinato) 的節奏樣式，腳部的節拍近似於拉丁系節奏。手的部分是做別種形式的打擊。手腳節奏相互交錯的地方要特別注意。剛開始左腳用四分音符來踩擊或許比較容易上手。當手腳的鼓聲混在一起無法分辨正不正確時，可以先練習一邊踩腳部的固定音型節奏、一邊用手拍膝蓋。

樣式 D TIME 0:15-

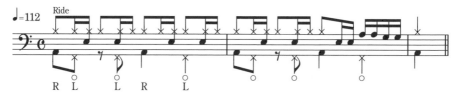

這是用雙腳不快不慢的固定音型節拍，加上帶有中東地區風格節奏的四肢獨立動作協調練習樣式。左腳是做腳踏短噴濺音 (foot splash) 的踩擊。踩擊腳踏短噴濺音時，先將腳跟貼平踏板，再用腳尖讓聲音噴出，這樣下半身會比較穩定。由於右手的動作快速，雙腳不要被影響而愈踩愈快。

樣式 E TIME 0:26-

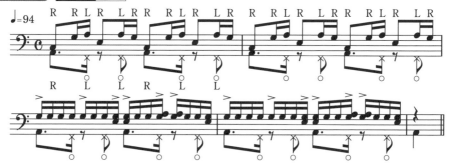

這是樣式C的變化版樂句。使用不同筒鼓做出具旋律性的節奏，再加上用右手在筒鼓上打十六分音符計拍節奏的樣式。第一、二小節是左手與左腳完全同步，但第三、四小節則是左手左腳的動作分離，要特別注意。

樣式 F TIME 0:00-

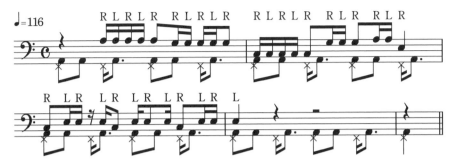

此為使用具搖滾節拍感的固定音型技法,手部的樂句也是泰利常用的節奏類型。這種三拍樂句式的節奏最適合做為四肢獨立動作協調練習的素材。無論哪種固定音型都是先從雙腳開始反覆練習,直到能輕鬆踩擊的程度,再加入手部的動作,這就是學習的捷徑。

樣式 G TIME 0:14-

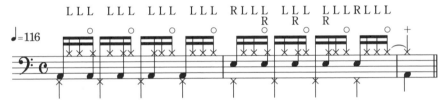

此為用左手與左腳做為固定音型節拍,而右手與右腳則做出獨奏的部分。左手連擊出十六分音符的計拍節奏需要大量練習才能做到,因此也能做為左手強化訓練的練習。右手、右腳則是打同樣的節奏讓每一拍的十六分音符逐次錯開。不管在哪種固定音型節拍下都能當做獨奏部分的練習材料。

樣式 H TIME 0:24-

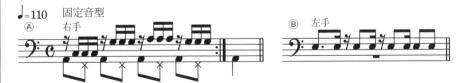

此樣式與樣式G相反,是用右手右腳打擊固定音型節拍(鼓譜A),並且右手會慢慢移動到各筒鼓上做打擊是其重點。要讓身體記住包含移動在內的打擊動作,需要花費相當長的時間,但習慣之後出乎意料地左手也能有意識地打擊出節奏變化(鼓譜B)。各種固定音型節拍的練習都可以用一句話總結——腳踏實地的人才是最後贏家!

本書中的鼓專門用語①

此專欄將說明閱讀本書時所必要知道的各種鼓專門用語。

固定音型（ostinato）

意指重複某固定形式的樂句。在鼓演奏方面，廣義上固定音型也可以指稱某一部分的鼓樂器不停重複同樣的節奏型、而其他鼓樂器則演奏別種樂句的打擊方式。

反常態性重音節奏（counter beat）

意指與主體節拍同時出現的裝飾性節拍。例如，在八分音符節拍中將3個音符或5個音符組成一組，藉此可以為節奏增添有趣效果。

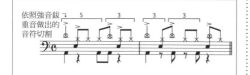

拉丁響木節奏（Clave）

主要起源於古巴的拉丁節奏的基礎節拍。原本是用兩根手持響棒來演奏，依據曲調不同區分為2-3響木節奏與3-2響木節奏。而一邊用左腳踩擊響木一邊自由地發展樂句的打擊方式，則成為近年拉丁系鼓手的慣用技法。

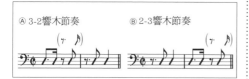

右棒打左棒（stick shot）

一種鼓的特殊奏法。用左手鼓棒抵住鼓面，然後用右手鼓棒打擊左手鼓棒。常見於爵士樂的獨奏等，做為效果音使用。在日本也被稱為stick to stick（譯

注：英文為stick on stick）。

碎點（ghost note）

在鼓演奏方面主要是指填在節拍空隙間、用極小音量演奏的音。依據不同使用方法可以製造出有躍動感或拖沓感的節拍。主要是使用小鼓做出碎點，用如照片中鼓棒從距離打擊面3～5公分的位置落下的感覺來演奏。

掉拍（slip beat）

藉由改變原本節奏樣式的重音位置，讓節奏有忽然被絆住、不流暢的感覺、或有偏離原節拍進行下去的感覺，是一種頗有心機的樂句劃分方式。以8 beat為例，將通常應該在第二、四拍出現的小鼓，以八分、十六分音符等單位錯開位置的話，可以製造出令人感到迷惑的有趣效果。

加速感變節拍（change up）

在固定的拍速下將音符做細微分割，讓速度有上升錯覺的樂句劃分方式。以四分音符→八分音符→三連音→十六分音符→六連音→三十二分音符等這樣的方式打擊時，手部動作也會慢慢加速，因此是很有效的訓練方法。另外，有時只是單純指速度發生變化。

2

樂句練習總整理

　　第2章將介紹五種運用各式節奏的十六小
節樣式。以第1章講解過的許多樂句劃分方
式來製作練習鼓譜。右頁的「演奏要點提示」
是說明樂句中哪個部分使用到哪位專業鼓
手風格的技巧。請一邊聆聽隨書附贈的示
範音源、一邊練習演奏。除此之外，還提
供沒有鼓音軌的貝斯＋節拍器伴奏音源，
可做為鼓演奏練習使用。雖然最多只有
十六小節，但樂句衍生出的各種變化無窮
無盡。希望各位有效活用、培養自己的節
奏點子。

包含兩倍速感的8 beat實務練習

主題　親身實踐含有碎點的8 beat與使用了軍鼓基本技巧與
手腳搭奏組合的過門打擊。

● 樂句練習

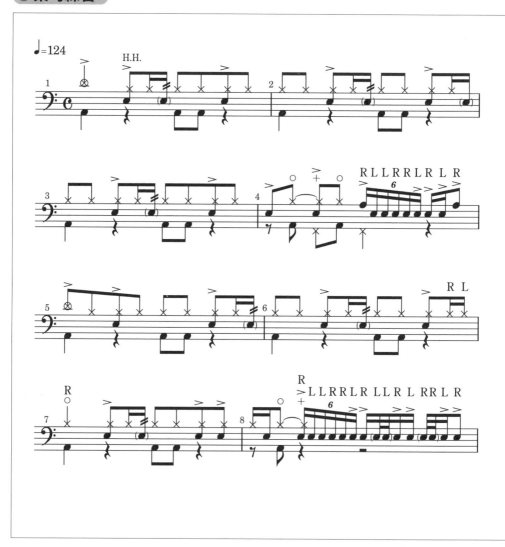

　　到第八小節為止是有小鼓碎點的8 beat節奏，過門則是利用軍鼓基本技巧編排出樂句。六連音樂句為主要特徵，第八小節中使用了雙擊裝飾音的重音移動。第十一小節開始隱約顯露出兩倍速感節拍，這種手法帶有些許查德•史密斯（Chad Smith）風格。第十三小節起是雙大鼓的兩倍速感節拍，然後從雙大鼓的手腳搭奏組合過門到最後是約翰•博納姆（John Bonham）式的三拍樂句。

　　小鼓的碎點要圓滑順勢連接到大鼓，這一點也可以說是打過門的雙擊裝飾音部分的要領。由於到第十二小節為止都要踩擊腳踏鈸，因此在第十三小節開頭的地方要迅速將左腳移動至大鼓踏板上，是其重點。

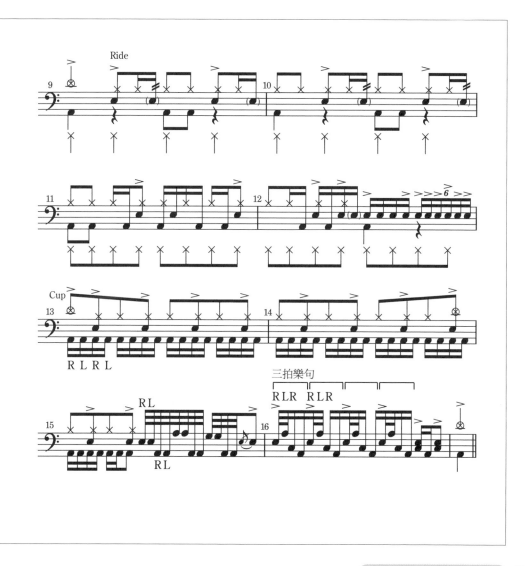

帶彈跳感的16 beat實務練習

主題 體驗減半時值夏佛的律動、圓滑地演奏出一系列的六連音過門。

○ 樂句練習

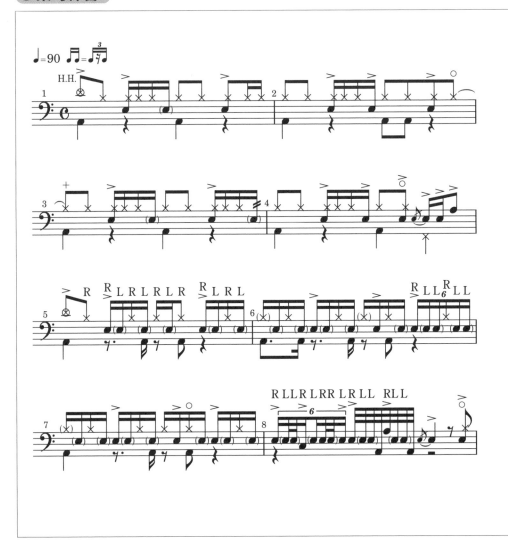

○ 演奏要點提示

　　由於是彈跳感覺的16 beat，因此演奏關鍵在於六連音打擊時機的準確度。從第五小節開始、在十六分音符反拍處加入左手的小鼓碎點，右手則是用史帝夫・喬登(Steve Jordan)式的技法來打擊小鼓與腳踏鈸，腳踏鈸是打在八分音符的反拍上。在處理第八小節暫時休止的過門時，重點要放在與大鼓相連的小鼓細碎拍點上。第九小節起是傑夫・波爾卡羅(Jeff Porcaro)式的減半時值夏佛，隨機在形成六連音的打擊時間點上帶入小鼓碎點。此處要確實維持住右手腳踏鈸的彈跳感，並且與碎點連接成漂亮的六連音。最後一小節的過門中，穿插在重音之間的小鼓雙擊具有決定性關鍵。鼓棒要如舉擊時的手勢般提棒落下發出「嗹啦」聲，這便是此處的打擊要領。

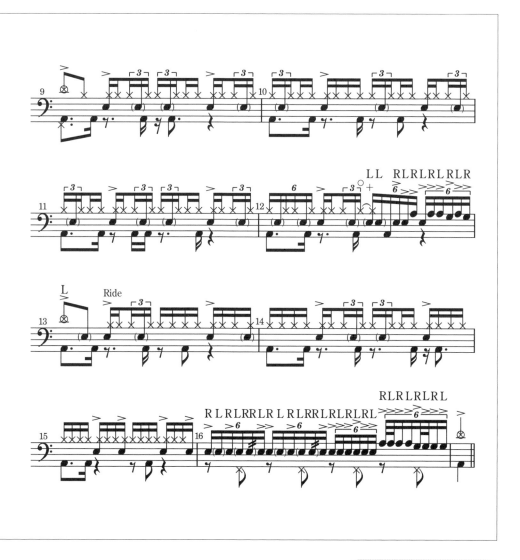

放克與拉丁節拍的實務練習

主題 用於全員演奏八分、十六分音符重音同步樂句時的對應技法，及放克、拉丁節拍樣式與過門的實務練習。

○ 樂句練習

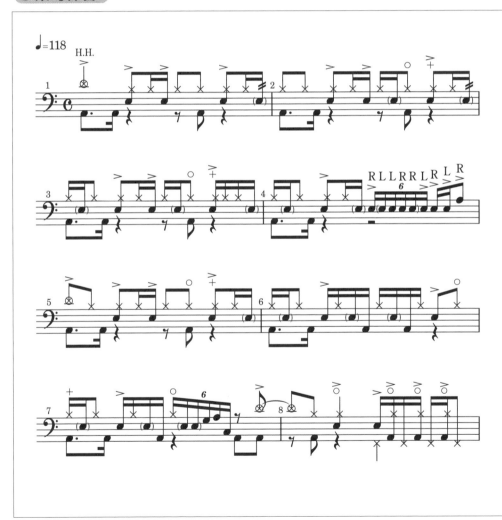

○ 演奏要點提示

　　開頭的放克節奏樣式是經典技法，重點在碎點的打擊方法。第六小節是含有小鼓碎點的線性節奏樣式。第七小節中切分音之前的過門則是使用了「ratamacue」節拍的標準定型技法。第八小節用腳踏鈸開鈸音配合演奏出全員重音同步樂句，即使不用於全員重音同步樂句也能做為伯納・波迪(Bernard Purdie)式的過門手法使用。從第九小節開始為拉丁松戈節奏的基本節拍，也可以用左腳踩擊2-3形式的拉丁響木節奏。第十二小節的過門是神保彰風格的技法，請留意打擊順序從左手開始。第十六小節的過門兼全員重音同步樂句是強調樂曲結束的地方，所以強音鈸是用消音手法處理。五連擊輪音是做為一種將節奏順勢導向全員重音同步樂句的手法，保持一定的小音量為重點。

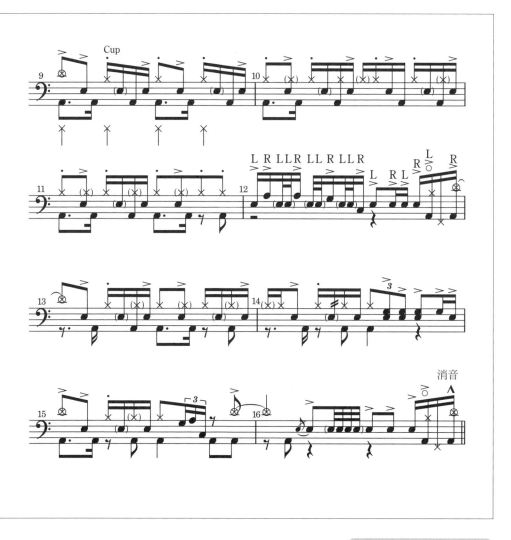

難易度 ★★★★★　　示範演奏 **TRACK 74**　　伴奏 **TRACK 75**

以小鼓為中心的4 beat鼓獨奏實務練習

主題　挑戰混合節奏變化的4 beat與爵士大樂團風格的鼓獨奏！

◯ 樂句練習

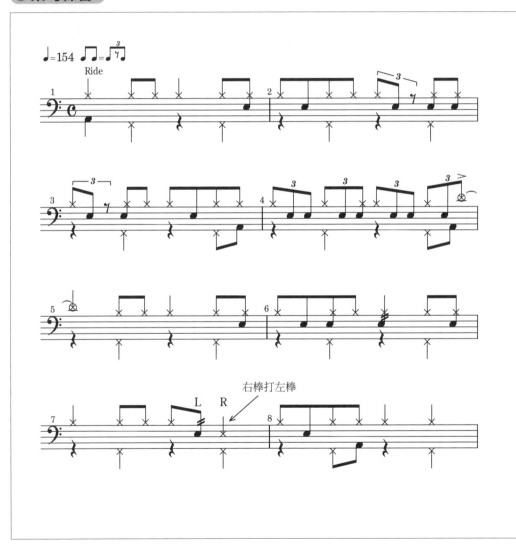

◯ 演奏要點提示

開頭八小節的重點要放在小鼓兩拍子三連音的反拍打擊與連擊的處理,保持穩定的右手圓滑奏也很重要。此外,第七小節第四拍是在小鼓上做右棒打左棒的打擊。從第九小節起的小鼓獨奏則是巴迪・瑞奇(Buddy Rich)式的快速重音移動樂句。請注意大量使用右手的打擊順序。第十二、十三小節是每4個三連音音符為一組,是能有效為三連音樂句增添變化的手法。而為了自然連接到第十五小節的全員重音同步樂句,第十四小節是使用爵士大樂團式的標準定型過門樂句,打擊要領在於小鼓細碎輪音的處理。此處可以說是用到了在第十一小節出現過的樂句,也算是一種軍鼓基本技巧的應用。這種具軍鼓基本技巧性質的手法在爵士樂演奏中也是非常重要的元素。

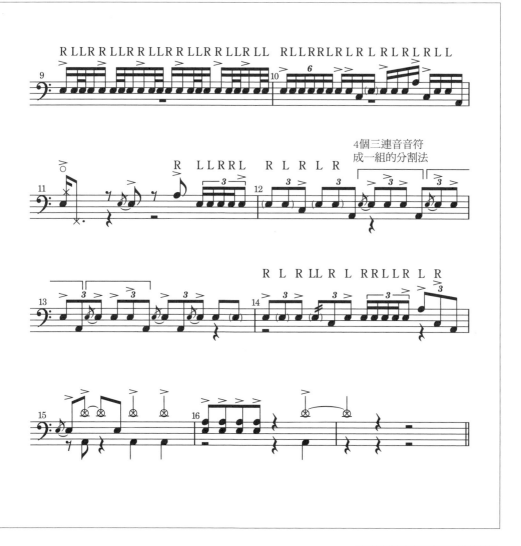

不規則拍與節拍變奏的實務練習

主題 將複合交替重複打擊手法導入容易變得單調的不規則節拍打擊順序裡，更進一步挑戰使用了變節拍打擊技巧的變奏。

○ 樂句練習

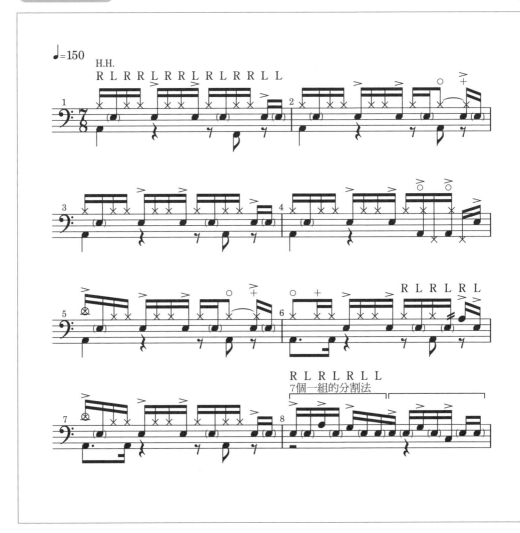

○ 演奏要點提示

　　前半段是八分音符為一拍、每小節七拍的節奏樣式，使用了複合交替重複打擊的比爾‧布魯佛(Bill Bruford)式技法，用右手打腳踏鈸、左手打小鼓。第八小節的過門是將每7個十六分音符分為一組、右手需要一直移動的形式。第九小節起變成八分音符為一拍、每小節十二拍的節奏樣式，並帶入小鼓碎點的打擊手法，然後第十一小節開始使用了節拍變奏(metric modulation)來改變節奏。此小節的起頭乍聽之下像是用普通的8 beat，其實是讓聽眾瞬間感覺「咦？這是……」的節奏圈套。第十二小節的過門則是使用了「ratamacue」打擊技巧的應用節奏樣式。最後兩小節為麥克‧波諾(Mike Portnoy)式的雙大鼓樂句，快而細碎的雙大鼓鼓點夾帶於其中，是打擊上的重點。

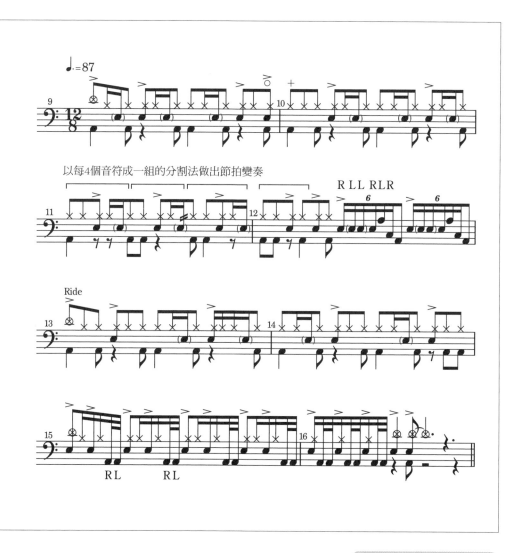

四肢獨立動作協調 (4 way coordination)

四肢＝手腳分開獨立動作。即使是簡單的節奏，鼓演奏成立的要件都是四肢必須能獨立動作。更高階的四肢獨立動作協調是指能自由地運用手腳，做出合乎於音樂性的節奏，這也是鼓手的終極目標之一。邊用左腳踩擊響木邊做獨奏鼓技表演就是高難度的四肢獨立動作協調一例。

複節奏 (polyrhythm)

兩種以上的節奏組合在一起打擊的狀態。將基本節拍細分化，然後做為一個單位樂句來演奏，用這種方法建構出更為複雜的節奏。艾爾文·瓊斯 (Elvin Jones) 將複節奏導入鼓演奏中，引起爵士樂奏法的革命性變化。

小鼓的兩拍子三連音

節拍變奏 (metric modulation)

是指在一定的拍速下變化每拍的分割單位，讓節奏有忽快忽慢感覺的特殊效果手法。鼓譜Ⓐ會感覺拍速變快，鼓譜Ⓑ則感覺拍速變慢。

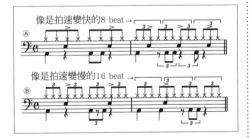

像是拍速變快的8 beat →

像是拍速變慢的16 beat →

鼓的線性演奏 (linear drumming)

是指鼓組裡的各樂器聲音不會重疊、呈現一直線連貫狀態的樂句劃分方式。可以將音符分成三、五、七個為一組，藉由分配至不同鼓樂器，使樂句編排多樣化，讓手部脫離原

本無意識下的打擊習慣便能製造出獨特的樂句。

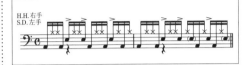

H.H.右手
S.D.左手

軍鼓基本技巧 (rudiments)

軍鼓基本技巧為二十六種鼓棒打擊的基本技巧之統稱。包括單擊、雙擊、單擊與雙擊組合而成的複合交替重複打擊、正式音符前附加一個前打音的單擊裝飾音、正式音符前附加兩個前打音的雙擊裝飾音、三連音符與前打音組合而成的三連音頭拍裝飾音 (flam accent)、還有「ratamacue」等技巧。

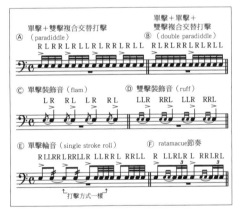

輪音 (roll)

在鼓面上讓鼓棒彈跳發出聲音的奏法。有強調聲音顆粒感的開放式輪音 (open roll)、以及聲音不間斷的連續音輪音 (closed roll)。開放式輪音分成單擊輪音和快速的雙擊輪音。連續音輪音是在鼓面施加壓力後、利用回彈力道的奏法，在靠近鼓面外緣的地方較容易打擊。若是像巴迪·瑞奇 (Buddy Rich) 一樣用單手演奏連續音輪音的話，連手腕的翻轉動作也得一併利用。

《Rhythm & Drums magazine》風格 終極基礎練習表

看完各式各樣的名家鼓手的終極技巧之後，各位覺得如何呢？

最後要介紹本書原創的練習表。從小鼓的單擊到使用整個鼓組的手腳搭奏組合，總共為各位準備了二十八種最適合熱身的節奏樣式。只要將這些納入每日的練習中，在live表演等活動開場前全部大略打過一遍，正式演出一定能順利完成。另一方面，還能有效找出自己不擅長的部分。請務必將這些練習活用於各種場合。

 # 單擊

最基本的四分／八分音符

首先是四分、八分音符的單擊練習。打擊順序為從右手開始的交替打擊，請使用節拍器，確保打擊能維持穩定的節奏。重點在於不只使用手腕，也要用到手臂做出大幅度的揮棒動作。

使用手腕做加速感變節拍練習

類似上方範例的八分、十六分音符加速感變節拍練習。因為音符單位變得較小，所以必須利用手腕做快速穩定的打擊。同時練習一邊用大鼓踩四分音符一邊打擊。踩擊時，手部的十六分音符第一個鼓點不要跟著變大聲。

三連音練習

三連音比八分、十六分音符更難抓準打擊的時機，所以一定要跟著節拍器打出正確的拍子。另外，每過一拍，打擊順序就會改變，必須注意左右手的平衡。

三連音、六連音的加速感變節拍練習

因為六連音速度很快，連擊的次數變得很難掌握，因此若用右手打三連音的感覺來打擊的話會比較容易掌控。同樣的，當大鼓加入時六連音的第一個鼓點不能跟著變大聲、要維持穩定。

十六分音符變化型節奏

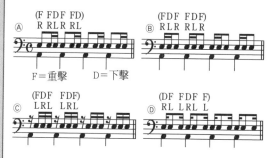

(F FDF FD)
Ⓐ R RLR RL

(FDF FDF)
Ⓑ RLR RLR

F＝重擊　　D＝下擊

(FDF FDF)
Ⓒ LRL LRL

(DF FDF F)
Ⓓ RL LRL L

重點在於鼓棒運棒方式的活用。例如鼓譜Ⓐ中右手使用重擊（見圖1）、左手使用下擊（見圖2）。鼓譜Ⓓ則反過來右手用下擊、左手用重擊。重擊是指揮棒與觸擊後回彈的幅度一致；下擊是在打擊後將鼓棒固定在靠近鼓面處，等待下一次打擊瞬間再動作。正確地控制運棒便能幫助調整左右手觸擊的輕重與速度。

四種運棒方式

圖1重擊(full stroke)

鼓棒從高處向下打擊，回到原本位置。

圖2下擊(down stroke)

鼓棒從高處向下打擊，然後停在距離鼓面約3～5公分的低位置。

圖3 輕擊(tap stroke)

鼓棒從低處向下打擊，回到原本位置。

圖4 舉擊(up stroke)

鼓棒從低處向下打擊，回彈時上提到較高位置為下一次打擊做準備。

使用十六分音符變化型節奏的樂句練習

RLR LRL R LRL RL RLR LRL R LRL RL

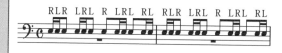

R LRLRL RLRLR LR LRL RLRLRL RLR L

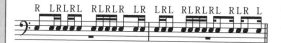

使用了十六分音符變化型節奏的樂句練習範例。此處全部都用左右交替打擊。要先維持住左右手鼓點的平衡，再一邊慢慢加速。尤其，當左手較弱時，音符就會糊在一起，因此必須特別注意。就左右交替打擊而言，要做到如上方樂句練習那樣，明確區分運棒的使用有其難度。打擊時請盡量讓左右手的觸擊平均一致。

重音的移動

強調重音的練習

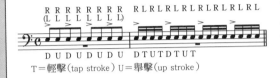

在四分音符應有的打擊時間點上，打擊出強調重音的八分、十六分音符的練習。右手重複做下擊與舉擊。第二小節加入左手並且全部做輕擊。左手動作不可被右手影響而打得太重。

連擊時的重音移動

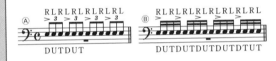

鼓譜Ⓐ是三連音的重音練習。三連音時重音在每過一拍就變成用不同手來打擊，運棒方式依序是右手下擊→左手舉擊→右手輕擊→左手下擊→右手舉擊→左手輕擊，請照著順序練習。鼓譜Ⓑ則是將鼓譜Ⓐ的技法應用到十六分音符節奏上。

十六分音符的重音移動

十六分音符的重音移動變化型節奏。先以每兩拍為單位做練習，最後要練到可以從頭到尾連接起來打擊。

三連音的重音移動

類似的三連音重音移動練習例。在三連音的第1個音符或第3個音符上做出重音的形式。這是爵士樂的4 beat過門中也會用到的技法。

雙擊與軍鼓基本技巧

雙擊的基本練習

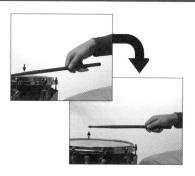

鼓譜Ⓐ是雙擊的基本型。打擊第一下時手指稍微鬆開，讓鼓棒自然回彈，再用手指握緊鼓棒打第二下並回到原來的位置。請參考照片中的手部打擊姿勢。鼓譜Ⓑ是帶有重音的樂句，重音的鼓點不是運用手指而是單用手腕力量打擊，必須做好打擊手法的切換。

三連音的雙擊

此為帶有重音的三連音雙擊技巧練習，使用RLL與RRL的打擊順序組合。練習重點也是放在打重音與雙擊時的力量控制切換。此外，連接在重音後的左手雙擊要抓準時機打擊不能拖延。

應用於軍鼓基本技巧

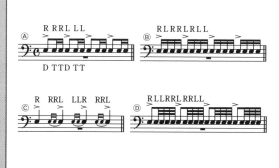

如鼓譜Ⓐ用單手先打出重音，緊接切換成雙擊的練習，這是將雙擊應用於軍鼓基本技巧時不可或缺的一種訓練。只要練成自然也能做到鼓譜Ⓑ的複合交替重複打擊的樣式。將鼓譜Ⓐ進一步變化後就形成鼓譜Ⓒ的雙擊裝飾音版本，也就是縮短雙擊的打擊間隔時間讓它變成裝飾音符。鼓譜Ⓓ則是再加入一次雙擊做成五連擊輪音的形式。重點就是這些變化型節奏的根本其實都是源自於鼓譜Ⓐ的運棒打擊方式。

 # 基本節奏樣式

8 beat基本樣式

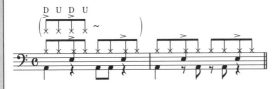

右手腳踏鈸的八分音符計拍打擊要如（）裡標示的那樣，使用下擊與舉擊做出重音。此時，右手的下擊與舉擊不要被大鼓影響而亂掉。

8 beat的減半時值樣式

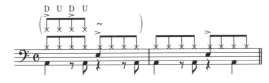

同樣用右手維持下擊與舉擊的計拍，加快速度的話就會變成16 beat的練習。

開鈸練習

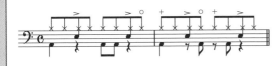

在8 beat的基本樣式上加入開鈸的練習。開鈸的部分有時候和大鼓鼓點一起踩擊、有時候則不是，要注意腳部的搭奏組合。當右手使用下擊與舉擊來計拍時，開鈸的地方會變小聲，因此開鈸時要用力打擊。

夏佛樣式練習

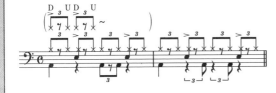

夏佛樣式的重點在於右手三連音的彈跳感必須維持穩定，並盡量延後反拍的打擊時間點。當右手使用下擊與舉擊的手法時，從舉擊到下擊的動作要盡量保持在很短的時間間隔內完成。

16 beat樣式練習

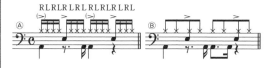

鼓譜Ⓐ是用雙手打擊腳踏鈸的形式。鼓譜Ⓑ則是手部打8 beat、腳踩十六分音符的技法。這兩種樣式的重點都在於能不能精準踩出十六分音符的大鼓連擊。在16 beat下要控制大鼓的十六分音符鼓點會比較困難，需要多加練習。

附點音符樣式練習

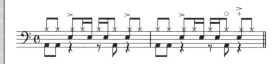

在十六分音符的反拍加上小鼓鼓點的附點音符樣式。打擊重點在於第二、四拍的小鼓重音要強，其他小鼓鼓點則稍微弱一點。若左手動作太大的話，兩隻手交錯就容易妨礙彼此。

左手的小鼓碎點練習

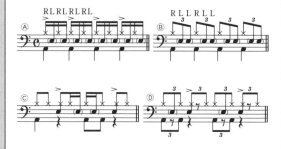

鼓譜Ⓐ是腳踏鈸與小鼓碎點連擊，小鼓音量不可比腳踏鈸大聲，打擊位置控制在3～5公分左右的高度。總之，在碎點的處理上要著重音量的控制，太明顯反而會造成反效果。鼓譜Ⓑ是三連音的碎點連擊，如同打雙擊時的要領，手指動作不需要太大、用手腕做小幅度的打擊即可。鼓譜Ⓒ是在附點音符的節奏樣式裡加進碎點。鼓譜Ⓓ則是在夏佛節拍裡加入碎點，這也就是傑夫‧波爾卡羅（Jeff Porcaro）式的技法。打擊時要讓腳踏鈸與小鼓碎點形成整齊的三連音。

 ## 各鼓之間的移動

順時針、逆時針的移動練習

此練習重點在於第一小節是順時針、第二小節是逆時針移動。尤其是逆時針時，左手若不能迅速往左邊移動，兩支鼓棒便會互相交錯妨礙,音量也要保持一定大小。

代換成三連音的移動樣式

將上面的手法代換成三連音的移動樣式。這種形式下，每次移動後的手部打擊順序會左右調換，因此要確實按照順序交互打擊。

縱橫向／斜向的移動練習

鼓譜Ⓐ是縱向與橫向移動，尤其是從小鼓移動到落地鼓時，右手手腕若在彎曲狀態下邊往落地鼓移動的話會比較容易執行。鼓譜Ⓑ是又加入斜向移動的複雜形式。

重音／非重音的移動

在中鼓、落地鼓上打擊重音，在小鼓上打非重音的移動練習。務必壓低小鼓的音量。此練習也兼做為重音的移動練習，因此音量的平衡很重要。鼓譜Ⓐ也可以試試看使用複合交替重複打擊的打擊順序來練習。

 # 搭奏組合

手腳搭奏組合的基本練習

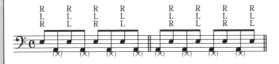

請練習鼓譜中的各種打擊順序，例如用左腳踩腳踏鈸代替大鼓、或第一、二小節分別用腳踏鈸與大鼓。重點是盡量用不同的拍速來打擊，若有比較不拿手的拍速也要多加練習。

三連音的手腳搭奏組合練習

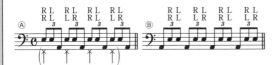

這兩種手腳搭奏組合都是過門時經常使用的樂句。還可以一邊用腳踏鈸踩四分音符做練習。要留意三連音拍點的準確度。

使用手腳的雙擊與複合交替重複打擊的搭奏組合練習

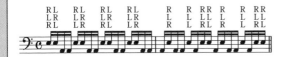

此範例做為大鼓雙擊的練習也十分有效。若加上左腳踩四分音符，也能做為四肢獨立動作協調的訓練。

雙大鼓的基本練習

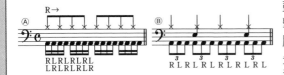

鼓譜Ⓐ是十六分音符的連續踩擊、右手則是維持八分音符計拍。腳部順序方面，右腳先踩與左腳先踩兩種都要練習。鼓譜Ⓑ是三連音的樣式，因為每過一拍，腳踩的順序就會改變，因此注意力要集中在保持腳部的平衡。在節拍的開頭處要提醒自己「右→左」與腳踩的順序。

 多方面進化後的現代鼓風景

複雜化／高速化的鼓演奏

本書初版於二○○四年發行，挑中的大多鼓手在當時都是傳說級人物，這當中很多是不沿襲舊有傳統樂句、更具有創新個性化的表現技法，這也是本章練習的概念之一。即使稱不上走在當時的最前端，但本書中的大部分基礎要素，例如各式變化型節奏樣式、單雙擊複合打擊、奇數分割等，也適用於現代的演奏觀念，這點讓筆者感到相當自豪。但是，初版發行至今已過十七年（編按：原版新版於2021年發行），鼓演奏的世界有了顯著的發展也是事實。尤其是音樂種類的多樣化及技術提升，此外節拍的高速化更是令人嘆為觀止。例如麥克・曼基尼（Mike Mangini，夢劇場樂團）、湯瑪斯・朗（Thomas Lang）、馬可・米涅曼（Marco Minnemann）等被推崇為全能者的技術型鼓手，他們活用四肢獨立動作協調的超級技巧令人震懾。再者，近年來急速受到矚目、無論在錄音室或現場表演都大受歡迎的福音音樂類鼓手（Gospel Chopper）的崛起也不容忽視。當中的代表人物有：亞倫・史皮爾斯（Aaron Spears）、小東尼・羅伊斯特（Tony Royster Jr.）、克里斯・寇曼（Chris Coleman）等人，而本書介紹的丹尼斯・錢伯斯（Dennis Chambers）

或許可以說是此類型鼓風格的創始人。在日本則以FUYU為其代表。若說是這些鼓手憑藉高段技巧與精密的律動感，引領現代鼓界也不為過。

嘻哈音樂的導入被視為鼓演奏改革的助力之一，近年那些將數位化的鼓打貝斯（Drum and Bass）等碎拍電子樂用真實鼓組重現的鼓手也一一登場了。與鋼琴手羅勃・格拉斯伯（Robert Glasper）共同演出而出名的克里斯・戴夫（Chris Dave）及喬喬・梅耶（Jojo Mayer）等為其中的佼佼者，除此之外還有馬克・吉利亞納（Mark Guiliana）、亞當・迪奇（Adam Deitch）等人，他們不僅在技術面上，連鼓聲印象的塑造方面都發揮了莫大的影響力。另一方面，在搖滾樂的世界裡，則由一種可代表死亡金屬樂（death metal）、被稱為極速節拍（blast beat）的超高速金屬節拍，肩負起鼓演奏進化的重要角色。其中喬治・柯利亞斯（George Kollias）是世人公認打擊速度最快的鼓手，超過240bpm的雙大鼓連擊實在令人瞠目結舌！

為了挑戰最頂尖的鼓演奏，請將本書當做練就扎實基礎的素材加以活用。

鼓：麥克・曼基尼
（Mike Mangini）

Dream Theater
《Distance over Time》

鼓：亞倫・史皮爾斯
（Aaron Spears）

Usher
《Looking 4 Myself》

鼓：克里斯・戴夫
（Chris Dave）

Chris Dave & the Drumhedz
《Chris Dave & the Drumhedz》

鼓：喬治・柯利亞斯
（George Kollias）

Nile
《Those Whom The Gods Detest》

書末附錄 2

主題式訓練

截至目前為止，已經介紹25位知名鼓手各自特有的演奏風格及技巧。每個都是鼓演奏的範本，對擴展表現力也都是相當有幫助的概念。為了挑戰這些技巧，本附錄將提供各位更加穩固基礎的主題式訓練計畫。這些練習是將本書25位鼓手的樂句重新編輯，可以幫助各位克服自己演奏風格中的弱點、並發揮出優點。希望各位能夠把它納入每日訓練中靈活運用。

關於主題式訓練

文：編輯部

順著本書你將學完25位知名鼓手的技巧與慣用手法。但是，當各位實際演奏時，應該會漸漸發現自己可能有比較不擅長的項目，例如「右手很弱」、「手腳的搭奏組合無法配合」等。本〈主題式訓練〉主要目標就是集中鍛鍊這些不拿手的項目，提升身為鼓手應有的基礎演奏能力。

▶ 強化優點？ 消除缺點？

這裡將介紹「用右手打擊腳踏鈸的節奏技術動作訓練」、「提升單擊能力的相關訓練」、「增進左腳的運用以提升四肢獨立動作協調自由度的訓練」、「包含線性技法的手腳搭奏組合演奏」等八種訓練。在追求正確且兼具豐富表現力上，這八種都是不可或缺的項目，這些練習不但能「消除自身缺點」、也能「強化自身優點」。另外，希望各位運用本練習做為自我狀態的日常測試性訓練。

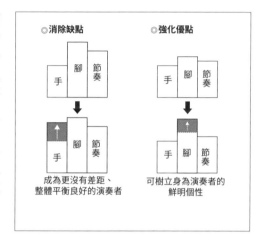

▶ 拓展演奏的多樣性

主題式訓練是運用25位知名鼓手的技巧，各主題不僅有肢體動作上的集中練習，也能透過他們的演奏學習各種音樂類型裡必備的技巧或技法。在音樂逐漸多樣化、融合化的現在，學習各種音樂類型的技法、為演奏增添變化性，將成為各位很大的優勢。希望各位活用這些練習，在提升演奏技巧的同時也儲備各種音樂性的手法。

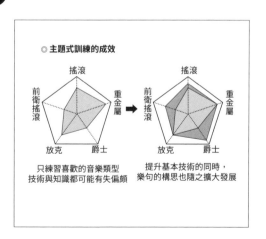

▶**各項目的閱讀方法** 確認主題式訓練的方式！

◎**左邊頁面**

用右手打擊腳踏鈸的節奏技術動作訓練	初級	中級	高級	專業級
練習時間	40分	30分	1時間	30分
練習頻率	一日3次	一日2次	一日最少2次	一日1次
練習期間	至少6個月	至少3個月	不定期	一輩子

本訓練是改善右手打擊腳踏鈸時的動作，以不同節奏樣式培養右手製造強弱音的練習。強弱表現有各種形式，這裡將列出三種應該要能活用在節奏技術動作上的技法。

目標
●右手做得到快速的舉擊與下擊
●右手的二連擊可以做出強弱變化
●八分音符的連擊能自由做出強弱變化

注意點
●確保右手力道不會過於用力
●重音使用棒肩打擊
●非重音用棒頭輕點
●腳踏鈸開鈸一定要強力打擊

128 書末附錄 2 主題式訓練

───── 訓練主題

───── 依程度將練習時間與頻率基準等製成表格。在養成這種主題式訓練的習慣時，要特別重視練習的頻率。

───── 各主題的學習目標。並非學會彈奏方法就好，也要確認自己是否達成該項目的目標。

───── 執行此訓練計畫時應該注意的重點。練習時要一邊留意手臂及手腕、腳等部位的動作。

◎**右邊頁面**

訓練計畫
①訓練名稱 (練習的節奏樣式名稱)
②要點提示
③欲達成的目標拍速
④對照頁碼
每個主題會介紹3個訓練計畫。由這3個訓練組成一組來練習。

當練習樂句遇到困難時，可以參考前面的解說 (請見對照頁碼)。

「及格拍速」其實只是一個基準，例如：若是初級到中級的話，想用BPM130開始慢慢增加拍速也可以。請以正確且穩定的演奏為目標來練習。

在執行此訓練計畫時必須注意的重點。檢視自己是否已學會此訓練，例如手腳動作姿勢、音量音色等。

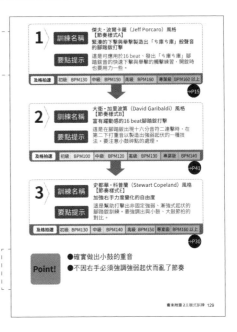

1 訓練名稱　傑夫‧波諾卡羅 (Jeff Porcaro) 風格【節奏樣式A】
　　　　　　緊湊的下擊與舉擊製造出「ㄆ庫ㄆ庫」般聲音的腳踏鈸打擊
要點提示　這是可應用於16 beat，發出「ㄆ庫ㄆ庫」腳踏鈸音的快速下擊與舉擊的觸覺練習，開鈸時也要用力一些。
及格拍速　初級 BPM130　中級 BPM150　高級 BPM160　專業級 BPM160 以上
→P15

2 訓練名稱　大衛‧加里波第 (David Garibaldi) 風格【節奏樣式B】
　　　　　　富有躍動感的16 beat腳踏鈸打擊
要點提示　這是在腳踏鈸出現十六分音符二連擊時，在第二下打重音以製造出強弱起伏的一種技法。要注意小鼓與腳踏鈸拍的處理。
及格拍速　初級 BPM100　中級 BPM120　高級 BPM130　專業級 BPM140
→P41

3 訓練名稱　史都華‧科普蘭 (Stewart Copeland) 風格【節奏樣式E】
　　　　　　加強右手力度變化的自由度
要點提示　這是幫助打擊非固定強弱、漸強式起伏的腳踏鈸訓練。要強調出與小鼓、大鼓節拍的對比。
及格拍速　初級 BPM130　中級 BPM140　高級 BPM150　專業級 BPM160 以上
→P30

Point!
●確實做出小鼓的重音
●不因右手必須強調強弱起伏而亂了節奏

書末附錄 2 主題式訓練 129

用右手打擊腳踏鈸的節奏技術動作訓練

	初　級	中　級	高級	專業級
練習時間	40分	30分	1時間	30分
練習頻率	一日3次	一日2次	一日最少2次	一日1次
練習期間	至少6個月	至少3個月	不定期	一輩子

本訓練是改善右手打擊腳踏鈸時的動作，以不同節奏樣式培養右手製造強弱音的練習。強弱表現有各種形式，這裡將列出三種應該要能活用在節奏技術動作上的技法。

目標
- ●右手做得到快速的舉擊與下擊
- ●右手的二連擊可以做出強弱變化
- ●八分音符的連擊能自由做出強弱變化

注意點
- ●確保右手力道不會過於用力
- ●重音使用棒肩打擊
- ●非重音用棒頭輕點
- ●腳踏鈸開鈸一定要強力打擊

1

訓練名稱

傑夫・波爾卡羅（Jeff Porcaro）風格
【節奏樣式A】
緊湊的下擊與舉擊製造出「ㄅ庫ㄅ庫」般聲音的腳踏鈸打擊

要點提示

這是可應用於16 beat、發出「ㄅ庫ㄅ庫」腳踏鈸音的快速下擊與舉擊的觸擊練習，開鈸時也要用力一些。

| 及格拍速 | 初級 | BPM130 | 中級 | BPM150 | 高級 | BPM160 | 專業級 | BPM160 以上 |

→P15

2

訓練名稱

大衛・加里波第（David Garibaldi）風格
【節奏樣式B】
富有躍動感的16 beat腳踏鈸打擊

要點提示

這是在腳踏鈸出現十六分音符二連擊時，在第二下打重音以製造出強弱起伏的一種技法。要注意小鼓碎點的處理。

| 及格拍速 | 初級 | BPM100 | 中級 | BPM120 | 高級 | BPM130 | 專業級 | BPM140 |

→P41

3

訓練名稱

史都華・科普蘭（Stewart Copeland）風格
【節奏樣式E】
加強右手力度變化的自由度

要點提示

這是幫助打擊出非固定強弱、漸強式起伏的腳踏鈸訓練。要強調出與小鼓、大鼓節拍的對比。

| 及格拍速 | 初級 | BPM130 | 中級 | BPM140 | 高級 | BPM150 | 專業級 | BPM160 以上 |

→P30

Point!

●確實做出小鼓的重音

●不因右手必須強調強弱起伏而亂了節奏

提升單擊能力的相關訓練

	初　級	中　級	高級	專業級
練習時間	40分	30分	1時間	30分
練習頻率	一日3次	一日2次	一日1次	一日1次
練習期間	至少6個月	至少3個月	不定期	一輩子

本訓練旨在提升單擊的控制能力，因此並非是單純的連擊練習，而是利用加速感變節拍、交互打擊的不規則連擊、還有重音的移動，以達到強化整體平衡與速度的目的。

目標
- ●在高速下雙手連擊能保持整齊均一
- ●強化非慣用手的連擊能力
- ●增進右手呈現重音的表現能力

注意點
- ●善加利用反彈，握鼓棒力道要輕
- ●左右打擊的強弱要保持均等
- ●重音的移動處理要有壓低弱音的感覺

| **1** | 訓練名稱 | 丹尼斯·錢伯斯（Dennis Chambers）風格
【節奏樣式F】
三十二分音符的變速感打擊 |
| | 要點提示 | 加入了三十二分音符的加速感變節拍，請維持在聲音不會太小的程度，打擊要盡量紮實。 |

| 及格拍速 | 初級 | BPM90 | 中級 | BPM100 | 高級 | BPM110 | 專業級 | BPM115 以上 |

→P64

| **2** | 訓練名稱 | 溫尼·克勞伊塔（Vinnie Colaiuta）風格
【節奏樣式C】
六連音的交替打擊 |
| | 要點提示 | 此過門樂句會不規則地出現六連音連擊，要避免左右手出力不平均。 |

| 及格拍速 | 初級 | BPM110 | 中級 | BPM125 | 高級 | BPM135 | 專業級 | BPM140 以上 |

→P67

| **3** | 訓練名稱 | 巴迪·瑞奇（Buddy Rich）風格
【節奏樣式C】
高速下也能做到單擊的重音移動 |
| | 要點提示 | 十六分音符的高速重音移動練習，做出右手的強弱感覺的同時，又要維持左右手弱音的恆定為其關鍵。 |

| 及格拍速 | 初級 | BPM140 | 中級 | BPM160 | 高級 | BPM180 | 專業級 | BPM190 以上 |

→P79

Point!

●將各個訓練的手部打擊順序反過來練習也很有效果

●加快速度時務必使用節拍器確認

增進左手運用能力的左手強化訓練

	初　級	中　級	高級	專業級
練習時間	1小時	40分	1時間	30分
練習頻率	一日3次	一日至少2次	一日至少2次	一日1次
練習期間	至少6個月	至少3個月	1個月	一輩子

本訓練選擇左手活用率比一般要高的節奏樣式，目的在強化始終比右手遜色的左手打擊能力。其中也有將左右手打擊順序完全顛倒的節奏樣式，可幫助提升四肢獨立動作協調的能力。

目標
- ●大量使用左手的連擊以強化左手
- ●使左手習慣維持節奏的進行
- ●可以應付左手與右腳的同時打擊
- ●強化四肢獨立動作協調的平衡感覺

注意點
- ●左手採用與右手相同的感覺來握棒
- ●開鈸音持續用強一點的力道打擊
- ●維持左右手音量的平衡

| **1** | 訓練名稱 | 史帝夫·喬登（Steve Jordan）風格
【節奏樣式C】
大量使用小鼓（左手）雙擊節奏的練習 |
| | 要點提示 | 這個充滿左手小鼓二連擊的節奏樣式，其練習重點在感受鼓棒回彈力度並用一定的音量完成打擊。 |

| **及格拍速** | 初級 | BPM100 | 中級 | BPM110 | 高級 | BPM125 | 專業級 | BPM130 以上 |

→P33

| **2** | 訓練名稱 | 賽門·菲利浦斯（Simon Phillips）風格
【節奏樣式F】
用左右相反的打擊順序做出重音變化的演奏 |
| | 要點提示 | 此技法整個節奏樣式都使用與常態完全相反的手部打擊順序，強音鈸與開鈸要確實地用力打擊。 |

| **及格拍速** | 初級 | BPM100 | 中級 | BPM110 | 高級 | BPM120 | 專業級 | BPM130 以上 |

→P89

| **3** | 訓練名稱 | 泰利·波齊奧（Terry Bozzio）風格
【節奏樣式G】
邊用左手維持節奏邊強化四肢獨立動作協調的練習 |
| | 要點提示 | 此樣式是用左手的三連擊持續穩定整個節奏，大鼓與小鼓在節奏的動線中要確實跟上打擊。 |

| **及格拍速** | 初級 | BPM90 | 中級 | BPM105 | 高級 | BPM115 | 專業級 | BPM120 以上 |

→P101

Point!

●確保左手與右腳的搭奏時機無誤差

●練習左右相反的手部打擊順序時，也要一併試試看回到原本一般的打擊順序

小鼓碎點的控制能力訓練

	初　級	中　級	高級	專業級
練習時間	1小時	40分	30分	30分
練習頻率	一日2次	一日2次	一日1次	一日1次
練習期間	至少6個月	至少3個月	不定期	一輩子

在各種節奏樣式中，能夠用愈小的音量來控制小鼓碎點的話，其訓練效果也愈好。本書裡有很多這種包含小鼓碎點的節奏樣式，從中精選三種節奏進行碎點打擊方式的訓練。

目標
- ●領會左手輕輕點擊的感覺
- ●製造出與重音部分的音量差
- ●學習掌握碎點的效果

注意點
- ●輕擊時的揮棒幅度以5公分為目標
- ●碎點的雙擊是利用反彈來打擊
- ●重音部分徹底使用下擊

| **1** > | 訓練名稱 | 伯納·波迪（Bernard Purdie）風格【節奏樣式B】放克音樂類的碎點控制 |
| | 要點提示 | 此節奏可以說是放克音樂中最標準的碎點打法，小鼓重音前的碎點要俐落加快速度是其打擊重點。 |

| **及格拍速** | 初級 | BPM120 | 中級 | BPM140 | 高級 | BPM150 | 專業級 | BPM160 以上 |

→P37

| **2** > | 訓練名稱 | 傑夫·波爾卡羅（Jeff Porcaro）風格【節奏樣式H】減半時值夏佛的碎點 |
| | 要點提示 | 這個節奏樣式光是維持住右手的三連音節拍已經很困難了，不過重點在於加入左手以後的三連音必須順暢地連接。 |

| **及格拍速** | 初級 | BPM140 | 中級 | BPM155 | 高級 | BPM170 | 專業級 | BPM175 |

→P17

| **3** > | 訓練名稱 | 大衛·加里波第（David Garibaldi）風格【節奏樣式A】雙擊碎點的控制 |
| | 要點提示 | 稍微帶有機械感的節奏樣式。處理碎點的雙擊部分要利用鼓棒反彈的力道輕放打擊。 |

| **及格拍速** | 初級 | BPM90 | 中級 | BPM105 | 高級 | BPM115 | 專業級 | BPM120 |

→P41

Point!

●確認有碎點與沒碎點時的鼓聲差異

●一邊維持整體音量平衡一邊嘗試提高拍速

增進左腳的活用以提升四肢獨立動作協調自由度的訓練

	初　級	中　級	高級	專業級
練習時間	40分	30分	1時間	30分
練習頻率	一日3次	一日至少2次	一日至少2次	一日1次
練習期間	至少3個月	至少1個月	不定期	一輩子

本練習利用左腳演奏特定樂句的節奏，以達到活用左腳的目的，讓左腳維持一貫的「幕後功臣」角色。同時也能做為訓練四肢獨立動作協調的練習，是一種可以幫助提升全身打擊能力、一石二鳥的訓練。

●可應付左腳不規則的踩擊動作
●實現左腳拉丁響木節奏的演奏
●可應付四肢分別做不同的打擊動作
●強化雙腳踩擊動作的良好平衡

●先從左腳不踩的狀態開始練習
●只練習雙腳部分的樂句
●保持均等的雙腳踩擊重量

1 > 訓練名稱 | 東尼・威廉斯（Tony Williams）風格
【節奏樣式C】
4 beat的左腳運用訓練

要點提示 | 由於是4 beat，因此拍速慢時要打出彈跳感，當bpm超過200以上就用均等的八分音符來演奏。

| 及格拍速 | 初級 | BPM170 | 中級 | BPM200 | 高級 | BPM220 | 專業級 | BPM230 以上 |

→P53

2 > 訓練名稱 | 神保彰風格
【節奏樣式G】
用松戈節奏做左腳踩擊響木的訓練

要點提示 | 左腳是踩拉丁響木節奏，首先單獨做左腳的練習，再逐一加入大鼓和右手的四分音符打擊。

| 及格拍速 | 初級 | BPM90 | 中級 | BPM100 | 高級 | BPM110 | 專業級 | BPM120 以上 |

→P77

3 > 訓練名稱 | 泰利・波齊奧（Terry Bozzio）風格
【節奏樣式E】
維持左腳的固定音型演奏的四肢獨立動作協調訓練

要點提示 | 左腳的固定音型(定型樂句)為腳踏短噴濺音的形式，請試著從腳踏鈸的閉合音開始。

| 及格拍速 | 初級 | BPM80 | 中級 | BPM90 | 高級 | BPM95 | 專業級 | BPM100 以上 |

→P100

Point!

●放鬆身體才能打出流暢的韻律感

●難以做到時試試看將雙手的樂句簡單化

雙大鼓（雙踏板）的節奏分類式訓練

	初　級	中　級	高　級	專業級
練習時間	30分	40分	1時間	30分
練習頻率	一日2次	一日至少1次	一日至少1次	一日1次
練習期間	至少6個月	至少3個月	不定期	一輩子

雙大鼓演奏是現代必備的技能，本練習挑選出三種不同的節奏情境，目標是學會控制雙大鼓踩擊時的必要技巧。請保持均一且足夠音量並練習加快打擊速度。

●穩定住雙大鼓連續踩擊的起頭
●提升手與腳打擊時的節拍準度
●培養雙腳的平衡感

●用稍慢的拍速來確認打擊時機的準度
●經常提醒自己右手右腳要同步
●確認左右踏板鼓槌的振幅

1 >	訓練名稱	考澤·鮑威爾（Cozy Powell）風格 【節奏樣式C】 雙大鼓的搭配組合
	要點提示	此為包含部分雙大鼓連擊的技法。單練第四小節的搭奏組合也有助於雙大鼓的練習。

及格拍速	初級	BPM120	中級	BPM130	高級	BPM150	專業級	BPM160 以上

→P23

2 >	訓練名稱	拉爾斯·烏爾里希（Lars Ulrich）風格 【節奏樣式B】 將雙擊裝飾音用於雙大鼓的訓練
	要點提示	雙擊裝飾音是與重音相連接的裝飾音符，本節奏中大鼓的三連擊便屬於此一角色。要讓雙擊裝飾音圓滑接到小鼓拍點上。

及格拍速	初級	BPM110	中級	BPM120	高級	BPM130	專業級	BPM140 以上

→P27

3 >	訓練名稱	麥克·波諾（Mike Portnoy）風格 【節奏樣式F】 三連音系列節奏中的雙大鼓演奏
	要點提示	此為三連音節奏的雙大鼓演奏，腳的連擊一律都從右腳開始。重點在於要跟上速度變化。

及格拍速	初級	BPM100	中級	BPM110	高級	BPM125	專業級	BPM130 以上

→P85

Point!

●提高拍速時要慢慢地一點一點往上加

●做為最後的完成型，請將三種節奏樣式連接起來演奏看看

利用單雙擊複合打擊樂句的訓練

	初　級	中　級	高級	專業級
練習時間	1小時	40分	1時間	30分
練習頻率	一日3次	一日至少3次	一日至少2次	一日1次
練習期間	至少6個月	至少3個月	不定期	一輩子

所謂單雙擊複合打擊（compound sticking）是指像複合交替重複打擊那樣、混合手部單擊與雙擊依順序打擊的手法。這裡利用複合交替重複打擊的變化型手法，以達到快節奏下也能做出此種打擊的學習目的。

●熟練RLRR・LRLL的打擊順序
●熟練RLLR・LRRL的打擊順序
●移動重音時的應用
●增強演奏的速度感

●首先要理解重音與手部打擊順序的關係
●兩手打擊重音時的音量要一樣大
●雙擊時要控制在弱音程度

| **1** | 訓練名稱 | 史蒂夫・蓋德（Steve Gadd）風格
【基本技法】
使用複合交替重複打擊的典型樣式訓練 |
| | 要點提示 | 此為複合交替重複打擊的基本節奏練習，重音
以外的音要盡量壓低音量。 |

| **及格拍速** | 初級 | BPM90 | 中級 | BPM105 | 高級 | BPM120 | 專業級 | BPM130 以上 |

→P90

| **2** | 訓練名稱 | 神保彰風格【節奏樣式E】
利用反相(inverted，譯注：將一小段手部順序在緊接
的下一段中完全相反)複合交替重複打擊樂句的訓練 |
| | 要點提示 | 以複合交替重複打擊的變化型（RLLR・LRRL）為
主的樂句。打擊中鼓與落地鼓時，雙擊也會變
大聲，因此必須留意 |

| **及格拍速** | 初級 | BPM60 | 中級 | BPM80 | 高級 | BPM90 | 專業級 | BPM100 |

→P76

| **3** | 訓練名稱 | 溫尼・克勞伊塔（Vinnie Colaiuta）風格
【節奏樣式H】
奇數分割的複合交替重複打擊樂句 |
| | 要點提示 | 此為反相複合交替重複打擊再多加兩下的兩
拍半單位樂句，複合交替重複打擊的順序從
左手開始，請特別注意。 |

| **及格拍速** | 初級 | BPM110 | 中級 | BPM125 | 高級 | BPM140 | 專業級 | BPM150 以上 |

→P69

Point!

●確認打擊的強弱適當且快速

●意識到在以固定的音符流程做打擊

包含線性技法的手腳搭奏組合演奏

	初　級	中　級	高級	專業級
練習時間	30分	40分	1時間	30分
練習頻率	一日3次	一日至少3次	一日至少2次	一日1次
練習期間	至少6個月	至少3個月	不定期	一輩子

用手與腳拍點不重疊的線性技法樂句來練習手腳搭奏組合。這是著重提升大鼓控制能力的訓練。不僅適用單大鼓或雙大鼓的腳部踩擊訓練，還能學到現代高段技巧的基本功。

目標

●學會高段的手腳平衡感覺
●加快右腳雙點踩擊速度
●能夠處理雙大鼓的高速過門

注意點

●先充分練習大鼓的雙點踩擊
●調整手腳鼓點的音量平衡
●左手的雙擊輕擊即可

1	訓練名稱	約翰‧博納姆（John Bonham）風格 【節奏樣式H】 運用大鼓連擊的強力搖滾節奏訓練
	要點提示	第三小節中包含了大鼓連擊的六連音樂句是其關鍵。專注在「ㄅ咚咚ㄅ咚咚」的地方一邊提高拍速一邊做特訓！

及格拍速	初級	BPM75	中級	BPM85	高級	BPM95	專業級	BPM105

→P13

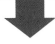

2	訓練名稱	麥克‧波諾（Mike Portnoy）風格 【節奏樣式H】 高速雙大鼓手腳搭奏組合練習
	要點提示	此為手部拍點數目會變化的高速手腳搭奏組合樂句。手腳的打擊時間點不僅要準確，音量也要均一。

及格拍速	初級	BPM80	中級	BPM90	高級	BPM100	專業級	BPM105

→P85

3	訓練名稱	戴夫‧威克（Dave Weckl）風格 【節奏樣式H】 高段技巧的六連音手腳搭奏組合
	要點提示	此練習集結了各種元素的技巧，將樂句適當地分段做個別練習也是一種策略。

及格拍速	初級	BPM85	中級	BPM100	高級	BPM115	專業級	BPM120

→P97

Point!

● 身體放輕鬆感受大致的節奏動向來打擊

● 至少要練到能夠不中斷地打擊出一個小節

國家圖書館出版品預行編目（CIP）資料

流行‧搖滾鼓王技法/菅沼道昭著；廖芸珮譯. -- 初版. -- 臺北市：易博士文化, 城
邦文化事業股份有限公司出版：英屬蓋曼群島商家庭傳媒股份有限公司城邦分
公司發行, 2023.04　面；　公分. -- (最簡單的音樂創作書)
譯自：最強のドラム練習帳 名手25人の究極技 CD付 無敵ドラマー必須の209
フレーズを収録
ISBN 978-986-480-284-5(平裝)
1.CST: 鼓 2.CST: 打擊樂器 3.CST: 音樂教學法
917.5105　　　　　　　　　　　　　　　112003085

DA2027

流行‧搖滾鼓王技法：

25位世界頂尖鼓手209手演奏絕招實務示範╳訓練菜單

原 著 書 名／最強のドラム練習帳 名手25人の究極技 CD付 無敵ドラマー必須の 209 フレーズを収録
原 出 版 社／株式会社リットーミュージック
作　　　者／菅沼 道昭
譯　　　者／廖芸珮
選 書 人／鄭雁聿
主　　　編／鄭雁聿

業 務 經 理／羅越華
總 編 輯／蕭麗媛
視 覺 總 監／陳栩椿
發 行 人／何飛鵬
出　　　版／易博士文化
　　　　　　城邦文化事業股份有限公司
　　　　　　台北市中山區民生東路二141號8樓
　　　　　　電話：（02）2500-7008　傳眞：（02）2502-7676
　　　　　　E-mail：ct_easybooks@hmg.com.tw
發　　　行／英屬蓋曼群島商家庭傳媒股份有限公司城邦分公司
　　　　　　台北市中山區民生東路二段141號11樓
　　　　　　書虫客服服務專線：（02）2500-7718、2500-7719
　　　　　　服務時間：周一至周五上午09:30-12:00；下午13:30-17:00
　　　　　　24小時傳眞服務：（02）2500-1990、2500-1991
　　　　　　讀者服務信箱：service@readingclub.com.tw
　　　　　　劃撥帳號：19863813
　　　　　　戶名：書虫股份有限公司
香港發行所／城邦（香港）出版集團有限公司
　　　　　　香港灣仔駱克道193號東超商業中心1樓
　　　　　　電話：（852）2508-6231　傳眞：（852）2578-9337
　　　　　　E-mail：hkcite@biznetvigator.com
馬新發行所／城邦（馬新）出版集團 [Cite (M) Sdn. Bhd.]
　　　　　　41, Jalan Radin Anum, Bandar Baru Sri Petaling, 57000 Kuala Lumpur,
　　　　　　Malaysia
　　　　　　電話：（603）9056-3833　傳眞：（603）9057-6622
　　　　　　E-mail：services@cite.my
製 版 印 刷／卡樂彩色製版印刷有限公司

■2023年04月13日初版1刷
ISBN　978-986-480-284-5

定價700元　HK$233

城邦讀書花園
www.cite.com.tw